小書痴的下剋上

為了成為圖書管理員不擇手段！

第一部　沒有書，我就自己做！III

香月美夜 —— 原作　　鈴華 —— 漫畫

椎名優 —— 插畫原案　　許金玉 —— 譯

本好きの下剋上

司書になるためには手段を選んでいられません

第一部 本がないなら作ればいい！III

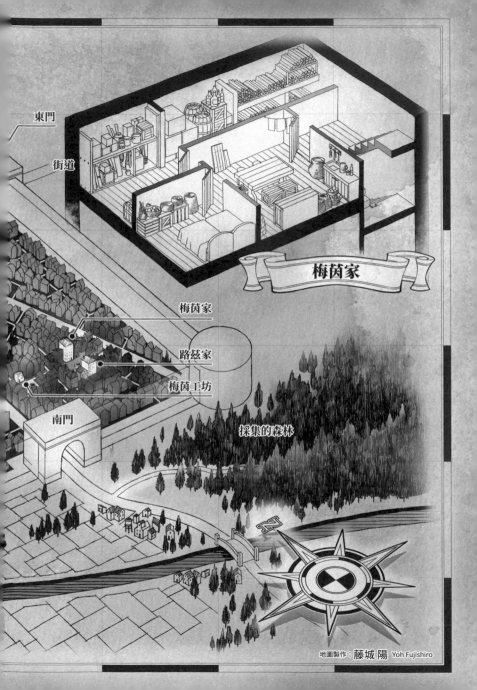

東門

街道

梅茵家

梅茵家

路茲家

梅茵工坊

南門

採集的森林

地圖製作：藤城 陽 Yoh Fujishiro

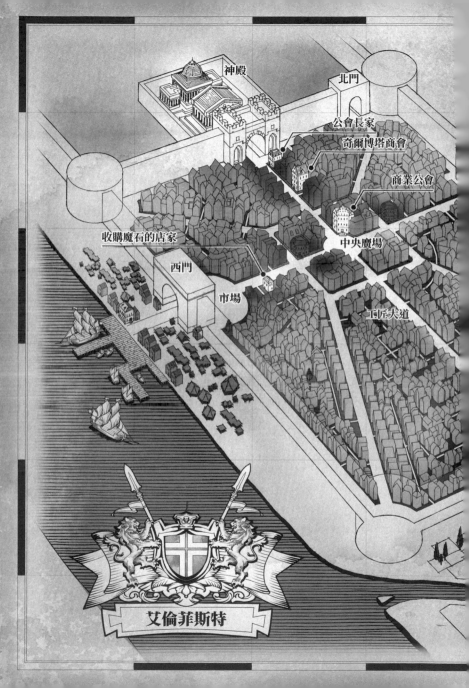

神殿

北門

公會長家

奇爾博塔商會

商業公會

收購魔石的店家

西門

市場

中央廣場

工匠大道

艾倫菲斯特

✦ CONTENTS ✦

烤過之後，要是能成功保存黏土板就好了……

くるくる 捲
捲

第十一話 黃河文明我愛你

唉……

ぷす 噗 ぷす 噗

在爐灶引發了小型爆炸以後——

媽媽就徹底禁止我做黏土板。

戎來幫頭髮吧

在這個世界，有著會盛大慶祝七歲生日的習俗。

孩子們會依照出生季節前往神殿，舉行洗禮儀式。

就在造書之路陷入僵局時，多莉也年滿七歲了。

當工作與小孩子的運動會或者七五三節撞期時，全天下的父親大概都是這種反應吧……

嗚嗚……今天是多莉的洗禮儀式耶，

為什麼要在這種重要的日子開會？

可是，這場會議貴族大人也會出席吧？

太恐怖了吧!!

物理性?!

……嗯，因為是上級貴族的召集，不出席會物理性地掉腦袋。

所以貴族大人根本不明白老百姓的心情啊。

難道貴族大人的孩子們不會出席洗禮儀式嗎？

我聽說他們不是去神殿，而是把神官叫到家裡。

那陪多莉走到半路上也可以啊。

反正只有多莉和其他孩子可以進入神殿的廣場上等吧？

大人要在神殿的廣場上等女兒可是父親的責任……

在廣場上等女兒可是父親的責任……

我覺得工作賺錢也是父親的責任喔。

嗚咕！

唔……

我、我知道啦。

今晚一定要大家一起慶祝。

多莉，我們會陪妳到半路上。

等會議一結束，就會馬上趕回來。

爸爸真是的……

我知道啦。

嘿嘿

我很期待，要早點回來喔。

好。

握拳

放心吧！

喂，多莉、梅茵？！

為了讓多莉能安地參加洗禮儀式，我會加油的！

梅茵，妳要監督爸爸有沒有好好工作喔。

感受到了這麼濃烈的愛，就算過去，多莉也不會寂寞吧。

插上

嗯，很棒的笑容。

啊哈哈

好，完成了。

嘿嘿

梅茵，謝謝妳！

飄逸

多莉好可愛喔！

我就不用了。梅茵綁的髮型看來太高貴了。

媽媽，我也幫妳綁頭髮吧？

那我們出發吧。

……還有，化了妝的媽媽也真是大美人。

我們家的多莉真是天使。

嗯
うん

嗯
うん

嘰咿

都準備好了嗎？

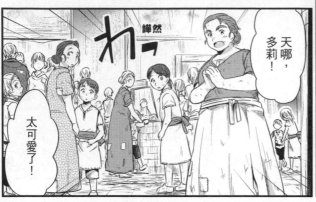

太可愛了！

天哪，多莉！

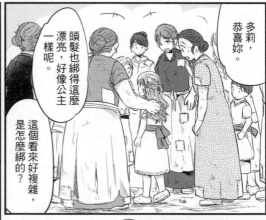

多莉，恭喜妳。

頭髮也綁得這麼漂亮，好像公主一樣呢。

這個看來好複雜，是怎麼綁的？

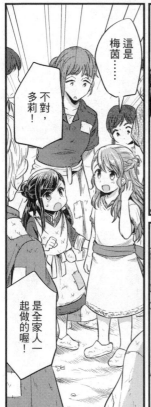

這是梅茵……

不對，多莉！

是全家人一起做的喔！

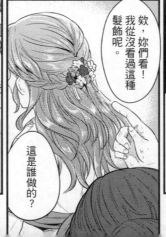

欸，妳們看！我從沒看過這種髮飾呢。

這是誰做的？

只是簡單的編髮而已，不要看得那麼仔細……!!

010

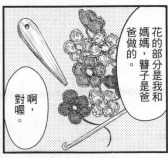

花的部分是我和媽媽，簪子是爸爸做的。

啊，對喔。

連媽媽都不知道了，蕾絲編織在這裡果然很罕見呢。

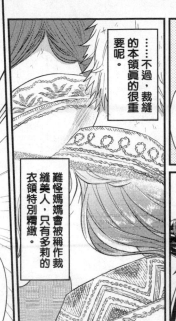

……不過，裁縫的本領真的很重要呢。

難怪媽媽會被稱作裁縫美人，只有多莉的衣領特別精緻。

這下子可以肯定，我在這裡不只交不到男朋友，也沒辦法結婚了吧。

拍 拍

好了，出發吧！

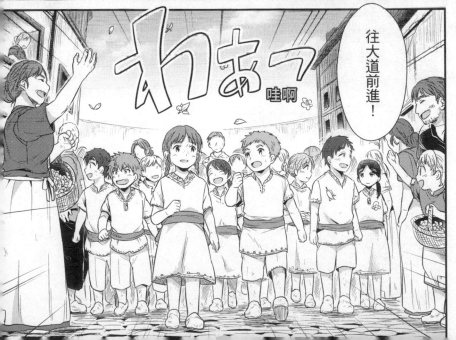

往大道前進！

わぁっ
哇啊

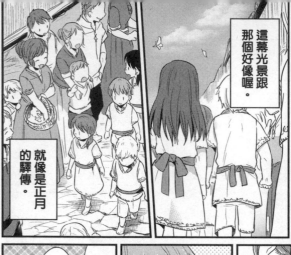

這幕光景跟那個好像喔。

就像是正月的驛傳。

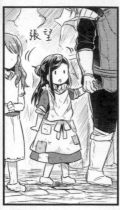

張望

要笑喔，多莉笑起來是這世上最可愛的。

咦？幹嘛？

嘻

戳

……真不知道該拿這個傻爸爸怎麼辦呢。

就算不笑，多莉還是這世上最可愛的。

呵

梅茵真是的！

爸爸，我們只能送到這邊喔。

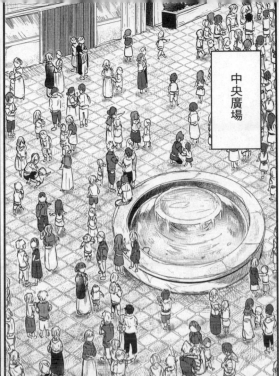

中央廣場

要趕不上會議時間了！

爸爸，要往這邊啦！不是說好了嗎？！

多莉……

你放開爸爸

班長！

太慢了！

歐托先生！

他現在去開會了喔。

啊,對喔!怎麼辦……

是看不懂文件上的文字嗎?

要我幫你看內容嗎?

啊?

妳嗎?

妳看得懂嗎?

我也算是歐托先生的助手喔。

呃……

如果是人物查詢單和貴族的介紹函……

但商人的貨物表我只看得懂數字，品項就不太有自信了。

……

像這樣的內容，歐托先生曾經教過我，所以我看得懂喔。

ズ
伸
ドバ

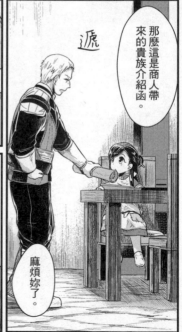

那麼這是商人帶來的貴族介紹函。

遞

麻煩妳了。

パラ
攤開

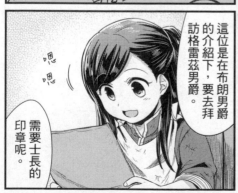

嗯嗯

這位是在布朗男爵的介紹下，要去拜訪格雷茲男爵。

需要士長的印章呢。

但士長也在開會，必須請對方等到開完會才能請對方蓋印章喔。

這種時候歐托先生是怎麼做的呢……

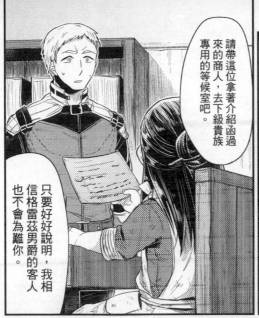

請帶這位拿著介紹函過來的商人，去下級貴族專用的等候室吧。

只要好好說明，我相信格雷茲男爵的客人也不會為難你。

這樣啊……

謝謝妳，得救了。

バタ─ン
關上

嗯……

再這樣下去，我很可能不得不成為這裡的職員呢。

跳下
ぴょん
トン、トン

咚咚

虧我還在想，要趕在明年的學徒工作開始之前，

盡快做出紙張，成為書店老闆呢。

梅茵，回家了！

有話回家路上再說，多莉在等我們！

嗚呀?!

啊，

剛才……

抱起

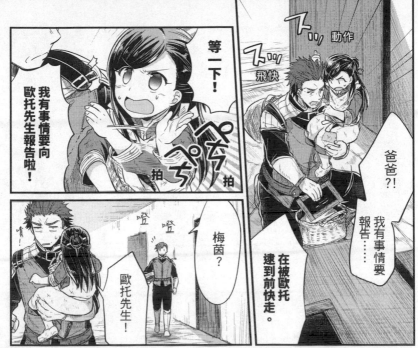

動作 ア,,

飛快 ア,,

爸爸?!

我有事情要報告……

在被歐托逮到前快走。

等一下！

我有事情要向歐托先生報告啦！

嘟 嘟

梅因？

歐托先生！

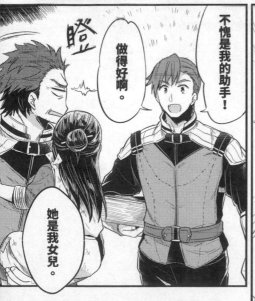

瞪

做得好啊。

不愧是我的助手！

她是我女兒。

有位商人拿著布朗男爵的介紹函要拜訪格雷茲男爵。

因為士長也在開會，我請他在下級貴族專用的等候室等候，麻煩你盡快處理了！

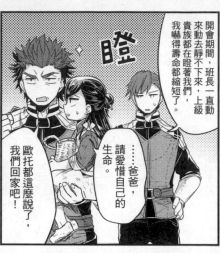

那我有重要的任務要交給優秀的助手。

馬上和班長一起回家吧。

開會期間，班長一直動來動去靜不下來，上級貴族都在瞪著我們，我嚇得壽命都縮短了。

……爸爸，請愛惜自己的生命。

歐托都這麼說了，我們回家吧！

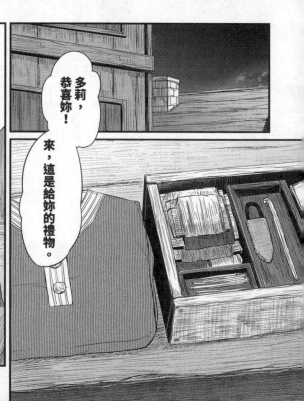

多莉，恭喜妳！

來，這是給妳的禮物。

是新的工作用具和工作服，要好好使用喔。

爸爸、媽媽，謝謝你們！

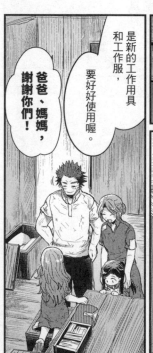

多莉已經確定
要當裁縫學徒了，
今後每隔一天
都要去工作。

多莉，裁縫學徒
的工作加油喔！

嗯！謝謝妳。

目標是精進裁縫的
技巧、成爲美人吧。

拉爾法

呵呵ー

想聽到拉爾法說
「多莉眞是好女
人」吧，我懂。

咿？

コト
叩咚

還有，
這是梅茵
的禮物。

ガサ
喀沙

撥柴火時妳會
需要用到的。

掀開

但我還沒有參加
洗禮儀式啊?

因為梅茵以後要代
替多莉做家事啊。

……我得到小刀了。

啊……這下子不就
能做木簡了嗎?

黃河文明我愛你!

好重……

沉……

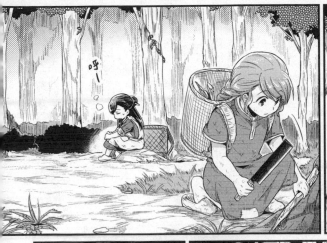

自從多莉成為學徒，我代替她開始做家事以後，我總算發現了一件事。

那就是我好沒用。

喔……多莉好厲害

首先，汲水對我來說根本是重度勞動，搬水也搬不動。

而且因為害怕濺起的火花，不敢為爐灶點火。

拉

拉

呀！

啪嚓！

本來還以為煮飯的話可以幫忙……

卻因為菜刀太重，馬上被媽媽阻止。

你不要幫忙了！

抖 抖

勉強能幫上忙的，就只有提供食譜而已……

像是鹹派

還有焗烤

唉……

……我真是太沒用了。

我要尊敬黃河文明，開始做木簡！

握

還是從做得到的事情開始做起吧。

早知如此，麗乃那時候就先練習怎麼削木頭了。

刀子真的很重呢……

コッ 拿出

嚓……

用力

問題在於書寫工具呢。

又不能用石筆書寫……在大門用的墨水有可能分給我嗎？

啊，雖然會有點辛苦，但好像可以成功喔。

黃河文明真是太偉大了！

下次試著交涉看看，能不能以後給我墨水當報酬吧。

サリ サリ 削 削 削

因為妳看起來很開心啊。

咦？

梅茵，為了代替黏土板，妳又開始做什麼了？

咦？

路茲怎麼知道這個是要代替黏土板？

那妳這次在做什麼？

毫無自覺太可怕了！好丟臉！

妳的表情只差沒用臉頰磨蹭樹枝了。

之前做黏土板時，妳也一臉陶醉地看著黏土板吧？

對，所以要做很多才行。

靠我的力氣，沒辦法削出一整塊的大木板。

木簡？

……我在做「木簡」。

這次要在這上面寫字嗎？

026

張望
キョロ

我幫妳吧。

做為回報……

哦……

為什麼？

妳能安排我和之前說過的那個歐托先生見一面嗎？

小聲
てっ

嘻

梅茵，謝啦。

他看起來很忙，但我明天去大門的時候會問問他，如果他拒絕，先說聲對不起喔。

那也沒關係。

我想聽聽看旅行商人的事情……

從路茲的樣子來看，旅行商人是一種不太值得表揚的職業嗎？

歐托先生，

請問該怎麼做才能成為旅行商人呢？

開門見山

ズバッ

啊？！

梅茵，妳想成為旅行商人嗎？！

咦？難道是因為我的關係？！

是喔。

那妳告訴他，最好死了這條心吧。

班長會殺了我！！

咦？不是、不是。

不是我啦，是我朋友！

啊，果然嗎？

是對方的語氣讓我覺得，這可能是一提出來就會遭到反對的職業吧。

妳說果然是什麼意思？

啊呃……

是啊，大概會被父母罵到狗血淋頭吧。

而且，旅行商人會一直四處移動，和定居式的生活從根本上就截然不同……

我想不可能城裡的孩子說想當，隨隨便便就能當上。

要在自己的常識完全行不通的地方生活，甚至是工作，其實比想像中還要困難。

突然間就來到異世界的我，對這點是再明白不過了。

既然妳這麼清楚，那就告訴對方啊。

如果把目標改成商人，以後說不定能在採購時去其他城市⋯⋯

而且，我聽說歐托先生與商業公會有往來⋯⋯

因為我和他一樣是住在城裡，我想，由歐托先生告訴他真實情況，他應該比較聽得進去吧。

如果不在能報恩時回報一下，人情會越欠越多的。

哦⋯⋯還特地幫忙當介紹人，看來梅茵很喜歡他喔？

賊笑 賊笑

並不是，是因為經常受到路茲的幫助⋯⋯

這樣啊，那下次休假應該沒問題。

謝謝歐托先生！

啊!

我還想再問一件事情。

報酬,能不能改成墨水,代替原來的石筆呢?

必須無償工作三年,

預支免談。

也就是說,現在的我完全不用肖想對吧?

了解。

這可不是能買給小孩子當玩具的東西喔。

咦?三年?!

好久!

墨水好貴!!

嗚啊一

到底該怎麼辦嘛！

嗚嗚！
還以為解決了紙的問題，
接下來卻是墨水！

墨水
東西啊？
是什麼

儲藏室

好不容易木簡已經
順利做好了⋯⋯！

呼一

買？
撿？
撒嬌？
偷？
自己做？

想來想去，也只能
自己做了吧⋯⋯

如果不介意像是沾到髒汙的感覺，用灰燼或煤灰說不定可以喔？

就是一種黑色液體，可以用來在板子上寫字⋯⋯

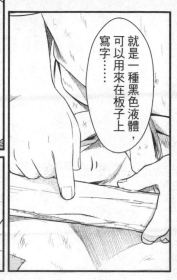

好主意！

拍！

我試試看！

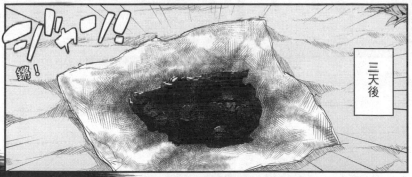

コンジャーン！！

鏘！

三天後

噢噢，妳居然蒐集到這麼多。

哼哼～

其實我本來想要灰燼，並不是煤灰⋯⋯

灰燼？不行。

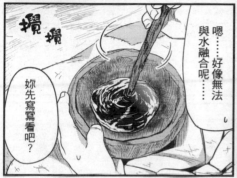

嗯……好像無法與水融合呢……

妳先寫寫看吧？

理論上墨水要加油調製……

但因為油會用來煮飯，也會用來做「簡易版洗髮精」……

妳應該拿不到吧？

嗯，媽媽一定不會答應。

字暈開了呢。

失敗了。

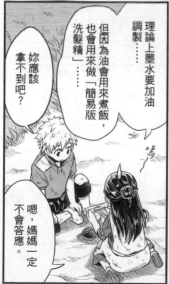

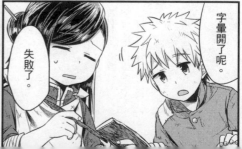

其他還有什麼呢……

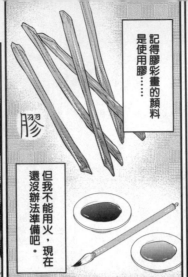

記得膠彩畫的顏料是使用膠……

膠

但我不能用火，還沒辦法準備吧。現在

喂～梅茵？

ポク思考思考

膠應該是用豬的皮骨做成的吧。

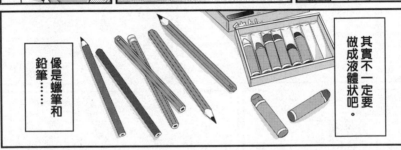

其實不一定要做成液體狀吧。

像是蠟筆和鉛筆……

做黏土板時的黏土，是在那邊挖到的對吧？

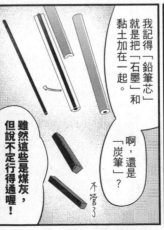

我記得「鉛筆芯」就是把「石墨」和黏土加在一起。

啊，還是「炭筆」？

雖然這些是燼灰，但說不定行得通喔！

不管了

對喔！和黏土混看看吧！

啊？

チー一ソ

036

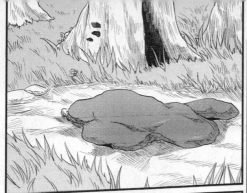

不用重挖啦，我記得這邊還有沒用完的黏土。

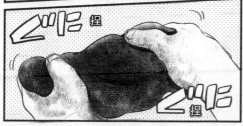
ぐにっ 捏
ぐにっ 捏

嗚哇，這會讓手變得黑漆漆的……
回去前得用河水洗乾淨才行。

明亮
歐托先生說他下次休假有空喔。

真的嗎？!

啊！對了、對了。

謝啦!

不會。

希望這場會面能為路茲帶來幫助。

這個要放多久才會乾啊?

不知道。

哇,感覺滿成功的嘛。

乾脆烤烤看吧?

我勸妳別亂來,不然又會爆炸喔。

嗚嗚

不過，又前進了一步呢。

唔呵呵～真期待它乾燥變硬！

呵呵♪

儲藏室通風最好，放進去晾乾吧。

嘰ィッ

我回來了～

妳回來啦。

……咦？

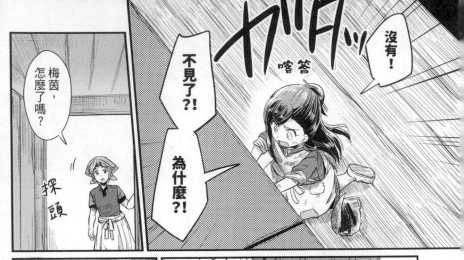

沒有！

不見了?!

為什麼?!

喀答

ガラッ

梅茵，
怎麼了嗎？

探頭

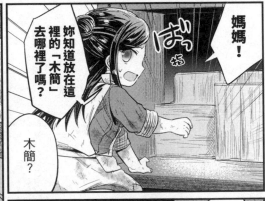

媽媽！

啪
梅

妳知道放在這
裡的「木簡」
去哪裡了嗎？

木簡？

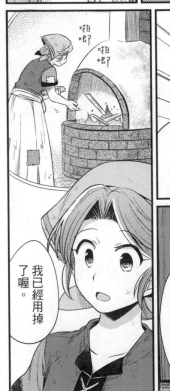

啪唧
啪唧

我已經用掉了喔。

啊，
那些是梅茵撿回
來的木柴吧？

就是那些大小有粗
有細的木板，表面
還全部削平……

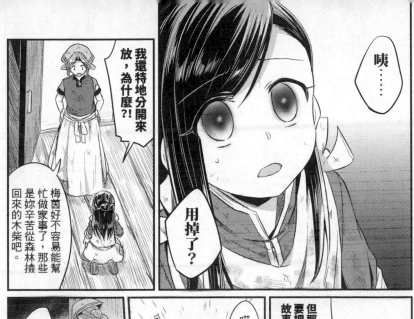

咦……

我還特地分開來放，為什麼?!

用掉了?

梅茵好不容易能幫忙做家事了，那些是妳辛苦從森林撿回來的木柴吧。

我不是這個意思……

哎呀，如果想要媽媽在睡前講故事，媽媽再說給妳聽吧。

但那些是我費集回來，要把媽媽在睡前說的故事做成故事集耶!

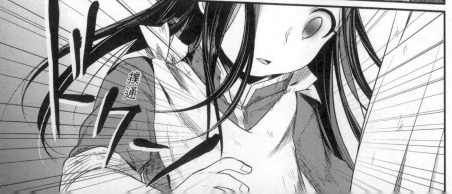

撲通

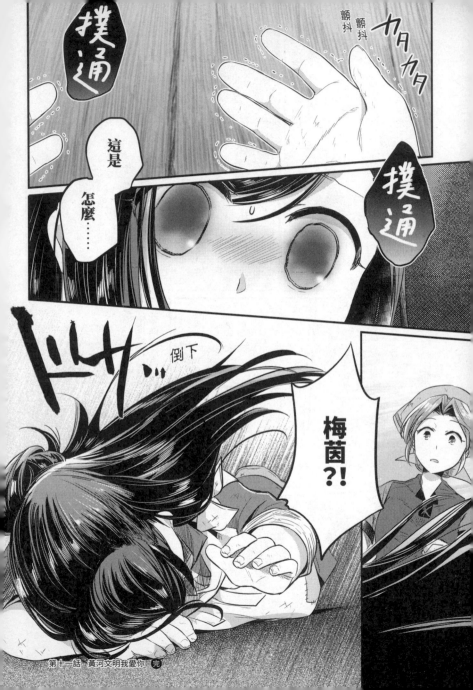

小書痴的下剋上

為了成為圖書管理員
不擇手段！

第一部　沒有書，
我就自己做！ Ⅲ

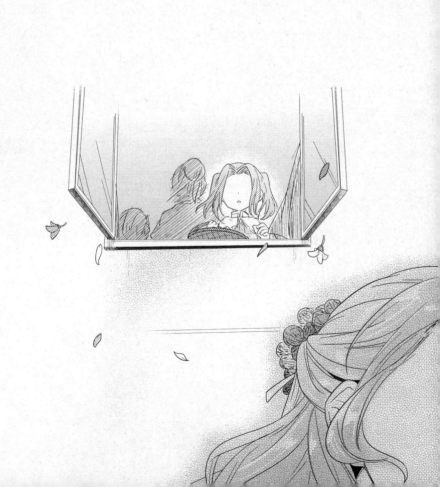

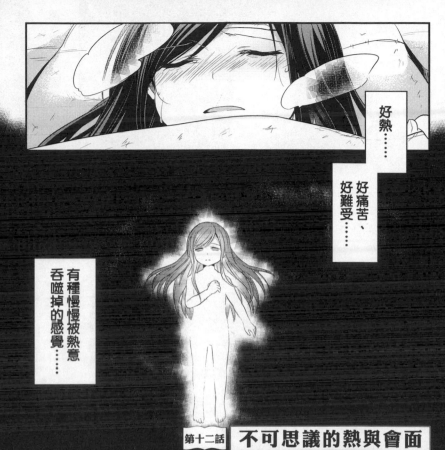

好熱……

好痛苦、好難受……

有種慢慢被熱意吞噬掉的感覺……

第十二話　**不可思議的熱與會面**

……路茲？

……

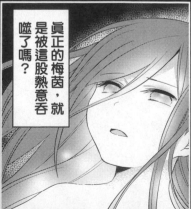

真正的梅茵，就是被這股熱意吞噬了嗎？

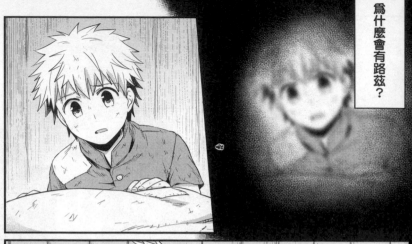

為什麼會有路茲？

梅茵？

……路茲。

梅茵！

妳沒事吧?!

阿姨！

梅茵醒了！

是嗎……讓妳擔心了，對不起。

妳突然在儲藏室裡暈倒，昏睡了好幾天。

媽媽，我喉嚨好渴，身體也黏答答的，可以幫我拿水來嗎……？

好，妳要乖乖躺著喔。

……路茲。

拉

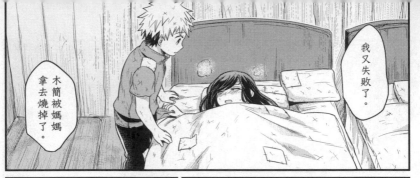

我又失敗了。

木簡被媽媽拿去燒掉了。

緊抓

我明明還特別放在其他地方……我受夠了。

啊……

也難怪啦，看起來就只是普通的木片嘛。

嗚……

嗚……

梅茵……

キゅ握

我的書注定做不出來了。

妳別這麼沮喪啦。

那用不會被拿去燒掉的材料來做就好了吧？

用什麼材料，才不會被燒掉呢？

咦？

路茲，你人真好。

我幫妳採回來，所以妳一定要恢復健康喔。

唔……對了。像是竹子。

路茲真是天才！

在那之前，梅茵一定要恢復健康才行！

這是因為要請妳幫我介紹歐托先生啊！

知道了嗎？

呵

路茲，謝謝你。

⋯⋯嗯。

啪啪啪啪

呀啊啊

梅茵！

路茲昨天帶了什麼東西回來？！

探頭

只是竹子喔。

050

我的天！太容易搞混了！

所以他幫妳撿回來的不是木柴囉？！

咦？媽媽燒掉了嗎……？

我還以為那是拔楠子。

拔楠子？

就是多莉冬天做手工活時，用來編籃子的樹啊。

剝剝

啊，那種木材嗎？

剝掉樹皮以後，外觀的確很像……

總之太危險了，不要把竹子帶進屋子裡。

聽到了嗎？

是……

じわ...

泛淚

又失敗了。

乎……

パタン

關門

多麼希望這是一副健康的身體，還是有體力的成年人……

如果是成年人，我從一開始就會做和紙了。

也不用繞這麼多遠路，經歷這麼多次的失敗。

可是……我真的能和普通人一樣順利長大嗎？

……乾脆就這麼消失了也無所謂吧？

這種身體……

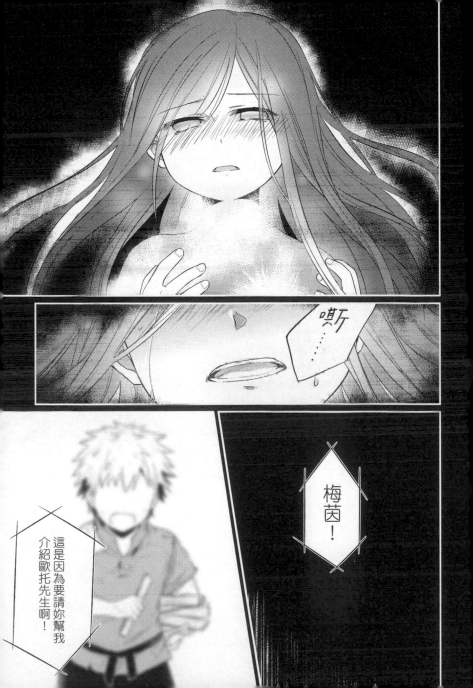

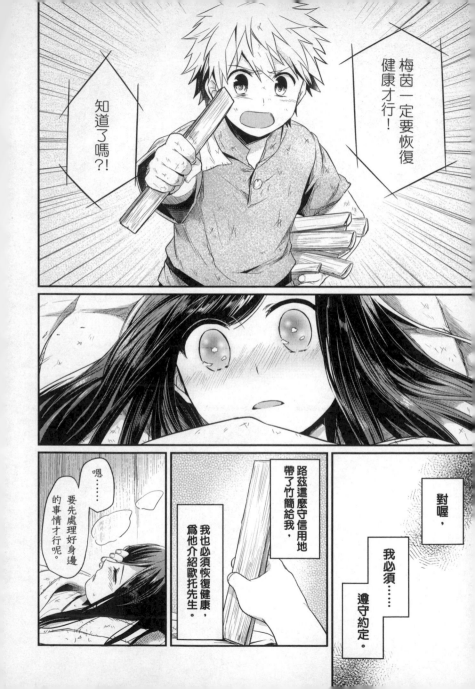

啊啊啊啊啊！

不知道那些黑歷史現在怎麼樣了?!

像麗乃那時候根本來不及整理……

不

我現在還不能死！

起身

……

……咦？

身體可以正常活動了……？

倒不如說……

ぐにぐに

055

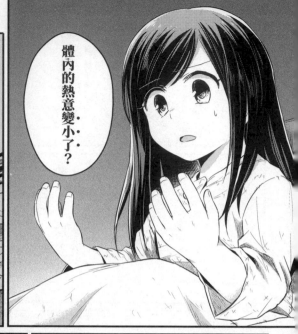

體內的熱意變小了？

……這次的發燒
很不尋常。

熱意一下子擴散又縮
小，但我從來不知道
有哪種發燒會這樣。

這副身體到底
得了什麼病呢？

總之，

終於退燒

真是太好了。

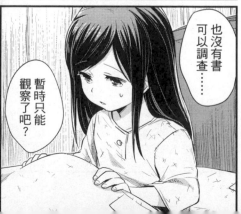

也沒有書
可以調查……

暫時只能
觀察了吧？

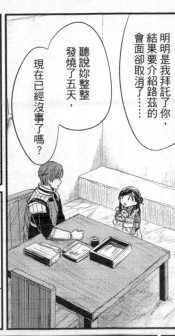

歐托先生，真是對不起。

明明是我拜託了你，結果要介紹路茲的會面卻取消了……

聽說妳整整發燒了五天，現在已經沒事了嗎？

是的，託大家的福。

妳真的沒事嗎？臉色很難看。

嗯……

因為有個解決不了的煩惱。

我現在很想要一樣東西，但自己做不出來。

等長大以後，也許做得出來吧，但我等不了那麼長的時間……

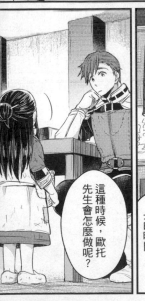

這種時候，歐托先生會怎麼做呢？

既然自己做不出來，僱用做得出來的人不就好了？

妳的煩惱就這樣？

*譯註：當頭棒喝的意思

我想也是，換作是我的話，我會誘導做得出來的人，讓他願意主動幫忙。

但我沒有錢。

自己請人……

雖然我覺得這提議很不錯……

……我會考慮看看。

……不愧曾經當過商人，

他也說過用石筆就能僱用我，是預算非常低廉的助手嘛。

事情要是順利，自己也不用出到半毛錢。

嘻

對了對了

既然妳恢復精神了，會面能改到後天的假日嗎？

地點……就在中央廣場吧。

第三鐘的時候見如何？

我想應該沒問題。謝謝歐托先生。

中央廣場和第三鐘……

我很期待這次休假會度過一段愉快的時光喔。

既然是梅茵要介紹的人，應該很有意思吧。

咦？

是……

意思聽來好像是「別介紹無趣的傢伙給我」耶……

這次的會面，並不只是簡單聊聊有關旅行商人的事情嗎——？！

路茲，

把全身洗乾淨吧。

啊？

我想得太簡單了，還以為只是聽聽旅行商人的事情而已……

結果我聽說這種會面很重要，代表要請人幫忙介紹學徒工作。

ゴソ
ガサ

昨天我問過爸爸了，所以肯定沒錯。

——換言之，明天的會面就和面試差不多。

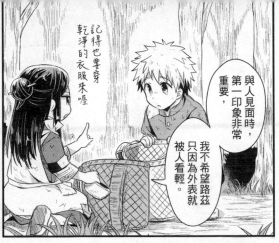

與人見面時，第一印象非常重要，記得也要穿乾淨的衣服來喔

我不希望路茲只因為外表就被人看輕。

但就算洗乾淨了，我想也沒什麼差別吧……

抓抓

路茲，

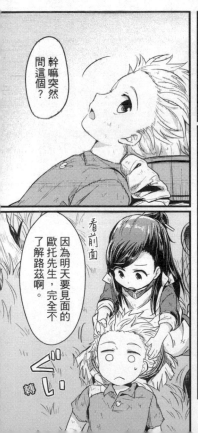

幹嘛突然問這個？

看前面

因為明天要見面的歐托先生，完全不了解路茲啊。

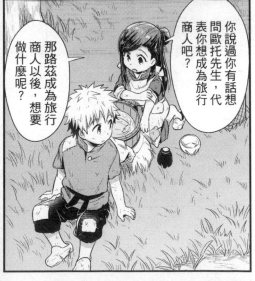

你說過你有話想問歐托先生，代表你想成為旅行商人吧？

那路茲成為旅行商人以後，想要做什麼呢？

城裡的孩子基本上都是在父母和親戚的介紹下，開始學徒的工作。路茲的父母和哥哥都是工匠。

他想成為的商人卻是完全不同的領域，聽說這種情況少之又少。

旅行商人。

你要自己好好思考，為什麼想當

如果表達不出自己的熱情，對方也不會理你喔。

唔⋯⋯

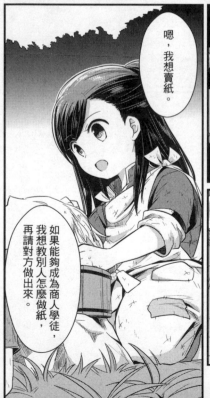

嗯，我想賣紙。

如果能夠成為商人學徒，我想教別人怎麼做紙，再請對方做出來。

⋯⋯那梅茵呢？

咦？

如果有人問妳當商人以後要做什麼，妳馬上就能回答嗎？

062

如果想要的人只有梅茵，那應該賣不出去吧？

是啊。書的銷量恐怕會很慘吧。

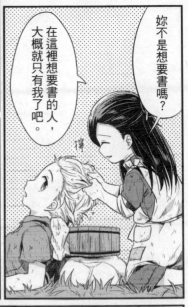

妳不是想要書嗎？

在這裡想要書的人，大概就只有我了吧。

但如果是紙⋯⋯

價格可以壓得比羊皮紙紙低，我想應該有人會願意買。

至少會有懂得抓住商機的商人，願意僱用知道做法的我吧。

那我也會想想。

梅茵很認真在思考呢。

梅茵……

不是約第三鐘嗎？會不會太早來了？

對了，昨天媽媽一直問我頭髮怎麼變成這樣，害我不知道該怎麼回答。

因為女性的美容是最吸引的話題嘛。

沒關係，因為遲到更糟糕。

啊

來了。

指

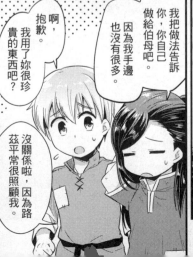

啊，抱歉，我用了妳很珍貴的東西吧？

我把做法告訴你，你自己做給伯母吧。

因為我手邊也沒有很多。

沒關係啦，因為路茲平常很照顧我。

咦咦？!

所以我就說了，想知道就去問梅茵。

064

首先要打招呼喔。

哦、嗯。

……噗?

吞回水

握

嚐嚐

我根本沒聽說除了歐托先生以外，還有其他面試官啊！

——誰？！

這位是我的朋友，路茲。

咚咚

歐托先生，早安。

今天很感謝你抽空出來見我們。

トントン
咚咚

嗨，梅茵。

這位就是路茲沒錯吧？

066

很好，路茲，就是這樣！

你好，我是路茲！

今天請多多指教！

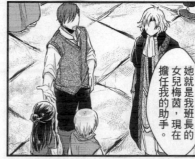

她就是我班長的女兒梅茵，現在擔任我的助手。

我是班諾，

多多指教了。

這位是班諾，

是我當旅行商人時認識的朋友。

你好，我是梅茵。很高興認識你，還請多多指教。

微笑

要小心別點頭行禮……

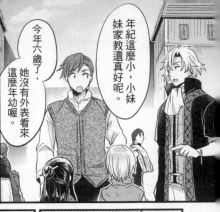

年紀這麼小，小妹妹家教還真好呢。

今年六歲了，她沒有外表看來這麼年幼喔。

還沒受洗的孩子在擔任你的助手嗎？

不是……

呃，

是為了讓她成為助手，我正在教她識字。

聽你的口氣，她好像已經是得力助手了嘛。

哈

小妹妹，我有件事非常好奇，能先問妳嗎？

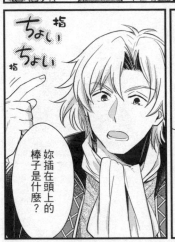

妳插在頭上的棒子是什麼？

指
ちょい
ちょい
指

……我想也是，要是判定我們不及格，之後再問些不相干的問題會很難開口吧。

這是「髮簪」。

ズル
拔

難不成已經確定不讓我們過關了？

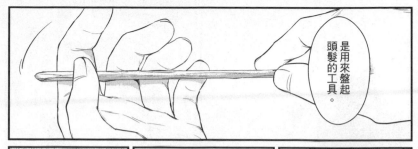

是用來盤起頭髮的工具。

盤緊

綁

對，只是削木頭做成的木棒。

就只是普通的木棒嘛。

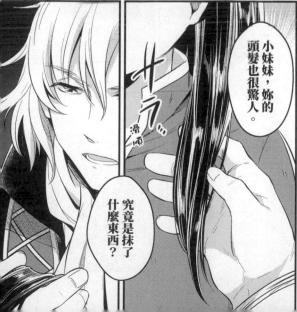

サラ…滑順

小妹妹，妳的頭髮也很驚人。

究竟是抹了什麼東西？

哇—

哦……

笑咪咪
にっこり

……！

是混合了常見材料做成的東西喔。

但詳細成分是祕密。

呃……
えっと……

小弟弟，你也抹了一樣的東西嗎？

因為梅茵昨天要我洗乾淨，就幫我擦了……

……

笑一

真遺憾。

怎麼可能現在就丟出感覺很有商品價值的王牌呢。

咕！

……

啊，因為還是小孩子就小看我們，以為我們會輕易告訴他吧？

跨刀哩咕拉

所以……

路茲，你想成為旅行商人嗎？

！

ビク

驚嚇

對！我……

你死心吧。

放棄市民權是最蠢的行為。

咦？

請問

歐托先生……

「市民權」是什麼？

就是可以住在這座城市的權利，

同時也是一種身分的證明。

外地人如果想得到市民權，必須支付非常龐大的金額。

七歲接受洗禮儀式時，會在神殿登記成為城裡的居民，

不論是找工作、結婚還是租房子，受理的方式都不一樣，端看你有沒有市民權。

但是旅行期間，根本沒有能固定使用的水井。

對吧？

必須先找到水源。

譬如說需要水的時候，你會怎麼做？

去水井汲水。

而且城裡的生活，也和在外旅行的生活完全不同。

那去河邊……

也不可能一直沿著河川移動……

到了外面，可能連河川在哪裡也不曉得喔。

既然紙和墨水都這麼昂貴，我也不認為每個旅行商人都擁有詳細的地圖。

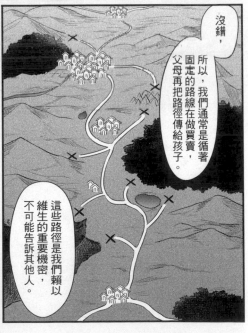

沒錯，所以，我們通常是循著固定的路線在做買賣，父母再把路徑傳給孩子。

這些路徑是我們賴以維生的重要機密，不可能告訴其他人。

此外最重要的，就是旅行商人最後的去處。

所有旅行商人最終想要的東西——

就是市民權。

咦?!

我們都想結束在外飄泊的辛苦生活,總有天在城市裡落腳,安全地做生意。

這就是旅行商人的夢想。

……

請問那歐托先生為什麼想成為士兵呢？

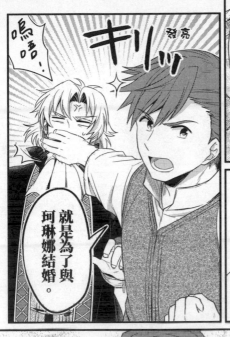

嗚嗚⋯⋯ キリッ 發亮

就是為了與珂琳娜結婚。

慢著，不能問！⋯⋯

沒錯。那是在我年滿十五，剛成年不久時的事情⋯⋯

阿⋯⋯

請、請再說清楚一點！

我可不想聽喔，小妹妹

來到這座城市的時候，我對珂琳娜一見鍾情！那種感覺就像是心臟被人射了一下。得不到她的話，或是珂琳娜...總之...

對象就是上天...對...如果見不到總是...

她是始的優秀裁縫師，忙想從事這份工作，想留在本地發展，沒辦法去過重度行的生活。

呃......

也就是說，

歐托先生對珂琳娜夫人一見鍾情後，就用所有財產買下了市民權，

為了展現自己留在這座城市的決心，才成為了士兵吧？

但開店要錢，當時也還沒有建立，有人願意融，意當兵，再當...

向珂琳娜，在這座城，工作的...

所以，就是士兵的工作，拜託每次來這裡，得不錯的班孩，我為主處理，兵......

是啊。那時候承蒙班長的關照了。

歐托先生還真是......

啊哈哈！

咳！

コホン！

嗯，總之就是這樣。

你放棄當旅行商人吧！

哪來的總之就是這樣！

咚——

咚

另外……這是梅茵的提議……

你要不要放棄旅行商人，改當商人學徒？

以後至少有機會在採購時去其他城市。

路茲，

梅茵……?!

這樣啊……

梅茵替我想了很多呢。

而且，這些事情我之前也不知道……

所以我勸你不要為了當旅行商人，就放棄自己的市民權喔。

我覺得先仔細聽過旅行商人的情況，對你比較好喔。

比起由同樣住在城裡的我來說，你更聽得進去吧？

……啊。

是的。

所以，歐托才會介紹我過來……

……你想成為商人嗎？

哦……那你能賣什麼東西？

成為商人以後，想賣什麼商品？

撇頭

沒有的話，會面就到此為止。

我……

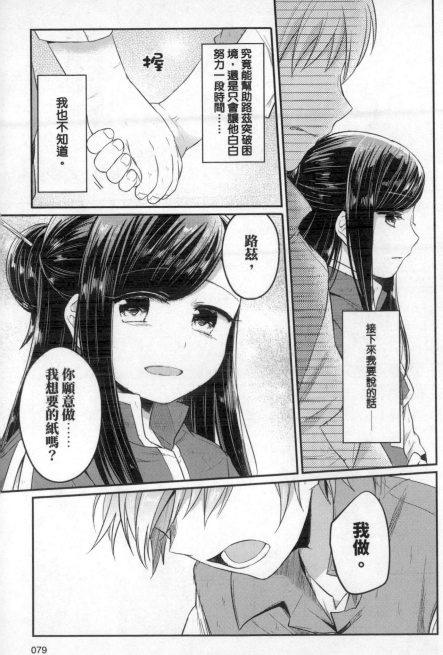

我當然也有想做的事情！

梅茵想出來的東西，全都由我來做！！

路茲，真是豁出去了呢。

說得很好喔。

接下來就交給我吧。

我正在考慮用動物皮以外的材料造紙，並且推廣販售。

製作成本可以壓得比羊皮紙要低，應該是項能夠獲利的商品喔。

嘻

コツ
喀

小妹妹也想成為商人嗎？

對，雖然是第二志願。

第一志願是在大門處理文件？

不是。

……

是「圖書管理員」。

我想在有很多書的地方，從事管理書籍的工作。

不過，羊皮紙以外的紙嗎……

現在有成品了嗎？

哈哈哈，這種工作只有貴族大人能做吧。

……果然嗎？

咕，可恨的貴族大人。

現在有成品了嗎？

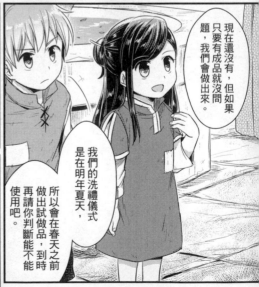

現在還沒有，但如果只要有成品就沒問題，我們會做出來。

我們的洗禮儀式是在明年夏天，所以會在春天之前做出試做品，到時再請你判斷能不能使用吧。

……好吧。

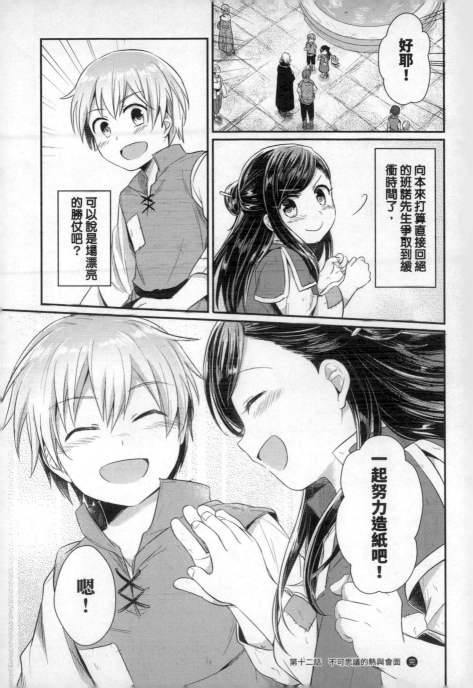

好耶！

向本來打算直接回絕的班諾先生爭取到緩衝時間了，

可以說是場漂亮的勝仗吧？

一起努力造紙吧！

嗯！

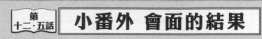

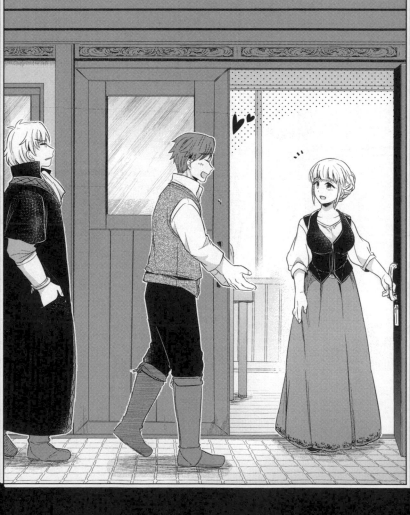

多虧有梅茵在，今天的會面非常有趣呢。

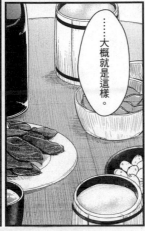

……大概就是這樣。

歐托，

她真的是士兵的女兒嗎？

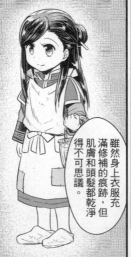

什麼意思？

首先她的外表就很不尋常，

雖然身上衣服充滿修補的痕跡，但肌膚和頭髮都乾淨得不可思議。

這點無庸置疑。

不過，連我也覺得奇怪。

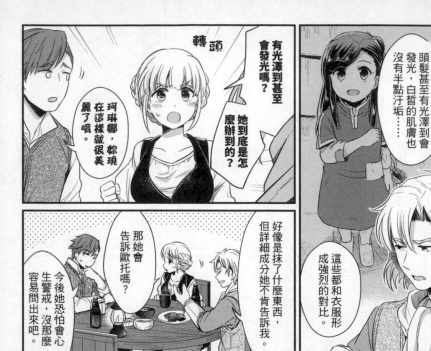

轉頭

有光澤到甚至會發光嗎？

她到底是怎麼辦到的？

珂琳娜，妳現在這樣就很美麗了嗎。

是啊

頭髮甚至有光澤到會發光，白皙的肌膚也沒有半點汙垢……

這些都和衣服形成強烈的對比。

好像是抹了什麼東西，但詳細成分她不肯告訴我。

那她會告訴歐托嗎？

今後她恐怕會心生警戒，沒那麼容易問出來吧。

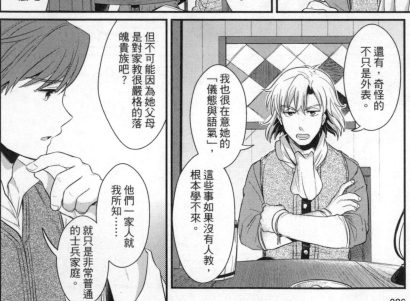

還有，奇怪的不只是外表。

我也很在意她的「儀態與語氣」，這些事如果沒有人教，根本學不來。

但不可能因為她父母是對家教很嚴格的落魄貴族吧？

他們一家人就我所知……就只是非常普通的士兵家庭。

另一個女兒的頭髮雖然也有光澤，但也僅此而已。

不至於在一群人中顯得突兀。

只有梅茵異於常人。

而且，她的計算能力與記憶力也很驚人。

雖然我沒對任何人說過……

但其實大門的書面工作有七成都能交給她。

啊？！

七成……

她還曾萬無一失地處理了貴族的介紹函……

在教育見習士兵時，也在課程的安排上給了我建議。

這還是因為她記得的單字數量不多，以後可不得了。

好厲害的孩子呢⋯⋯

豈止厲害⋯⋯簡直是異常。

但是，我想身為父親的班長完全沒有發現吧。

唉⋯⋯

怎麼說呢⋯⋯

要不是我說了，想請梅茵當助手，恐怕他也不會注意到梅茵有多優秀。

羊皮紙以外的紙嗎？她一定會做出來喔。

因為我前陣子才鼓吹她。

你想那個小女孩真的做得出來嗎？

⋯⋯歐托，

你很相信她嘛。

要是真的做出來，整個市場會天翻地覆喔。

喂
おい

該不會不只路茲，你還想招攬梅茵吧？

該拿她怎麼辦才好呢⋯⋯

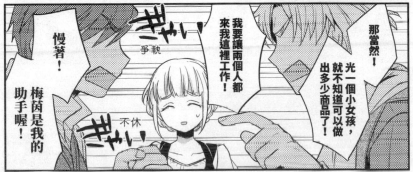

那當然！

光一個小女孩，就不知道可以做出多少商品了！

我要讓兩個人都來我這裡工作！

ギャイ！
爭執

ギャイ！
不休

慢著！梅茵是我的助手喔！

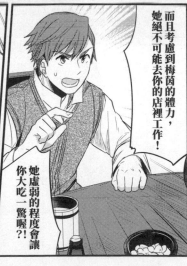

而且考慮到梅茵的體力，她絕不可能去你的店裡工作！

她虛弱的程度會讓你大吃一驚喔？！

啊？

⋯⋯虛弱？

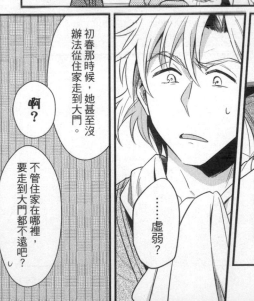

初春那時候，她甚至沒辦法從住家走到大門。

不管住家在哪裡，要走到大門都不遠吧？

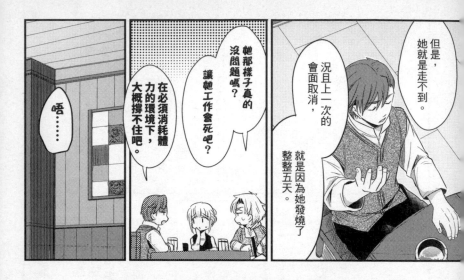

唔……

她那樣子真的沒問題嗎？

讓她工作會死吧？

在必須消耗體力的環境下，大概撐不住吧。

但是，她就是走不到。

況且上一次的會面取消，就是因為她發燒了，整整五天。

對了，班諾，

……

你對梅茵形容的那種疾病，有什麼頭緒嗎？

對了!

我有件事情想請教歐托先生與班諾先生。

嗯?

你們知道有哪一種病,體內的熱意會突然擴散,又突然縮小嗎?

還有……

會有種像要被熱意吞噬掉的感覺……雖然我也沒辦法清楚說明。

不知道,我沒聽說過。

班諾呢?

……不知我也道。

我猜可能是身蝕,

但我也不確定。

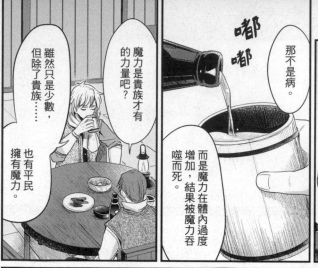

雖然只是少數，但除了貴族……也有平民擁有魔力。

魔力是貴族才有的力量吧？

嘟嘟

那不是病。

而是魔力在體內過度增加，結果被魔力吞噬而死。

「身蝕」？那是什麼？

還有——

我也無法肯定，但如果真是身蝕，就能解釋那個小女孩為何看起來比實際年齡要小，又動不動就暈倒。

如果沒有魔導具，那個小女孩……

恐怕活不了多久吧。

小書痴的下剋上

為了成為圖書管理員
不擇手段！

第一部　沒有書，
我就自己做！III

第十三話 **動手做和紙**

終於可以做和紙了！

要做和紙了。

不然又會發燒喔。

呵

梅茵，心情好是沒關係，但妳不要太興奮。

呵

唔呵呵，

呵呵呵～

ばっ 轉頭

因為要做紙了耶！

做了紙以後就能做書喔?!

應該也需要工具吧?

ぴ 定

だっ 住

要做是沒問題，但要怎麼做啊?

萬歲——！

ぴょん 跳

喂，梅茵。

叮

對喔，如果不先把工具做出來，什麼東西都沒有。

工具……

有關和紙的書籍我看過好幾次，所以內容大概都還記得。

其實我最一開始就想到和紙了，但因為需要大型工具和力氣，才會馬上就放棄。

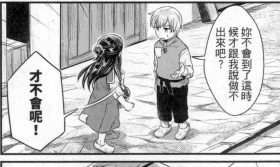

妳不會到了這時候才跟我說做不出來吧？

才不會呢！

我知道紙的做法，也一直都很想要！

可是因為我沒有體力，沒辦法付諸實行。

因為做紙很辛苦啊。

而且和之前不一樣，幾乎是路茲一個人要完成所有事情喔。

我都說會幫妳了，妳可以找我商量啊……

……嗯。

那當然。

已經說好了妳想出來的東西，都由我來做吧？

這樣子你還是願意嗎？

路茲，我還想請你去找可以當造紙原料的樹。

樹？

工具的話，先找找看有沒有能替代的東西……

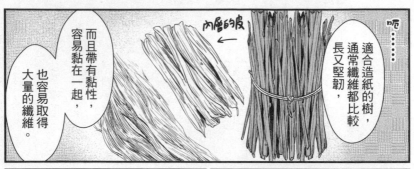

呃……

適合造紙的樹，通常纖維都比較長又堅韌，

←內層的皮

而且帶有黏性，容易黏在一起，

也容易取得大量的纖維。

……話雖然這麼說，但該怎麼辨別才好呢？

嗯──

妳說的這些太難了，我也分辨不出來啊。

總之我們現在需要的呢，

是年輕又柔軟的樹。

畢竟樹齡越大會越硬吧。

也有些紙是用竹子和矮竹做成的，所以只要是植物，應該都能做紙……

但如果想當成商品販售，最好要要「能自己栽種」、「方便取得原料」，樹木好不好種這種事情，一般人不會知道吧？

不，好種的樹和不好種的樹不一樣，

有些樹種起來很簡單喔。

還有，我想請你幫忙找「黏著劑」。

那是什麼？

真的嗎？！

那選樹這件事還是交給路茲吧。

就是可以讓纖維黏在一起的糨糊……但我不知道這附近有沒有。

黃蜀葵的根

像是會流出黏稠汁液的樹木，或者果實也可以，你有想到什麼嗎？

嗯……我再問問看常跑森林的人吧。

那我負責回想造紙步驟，把需要的工具寫出來。

再仔細思考要怎麼製作吧。

099

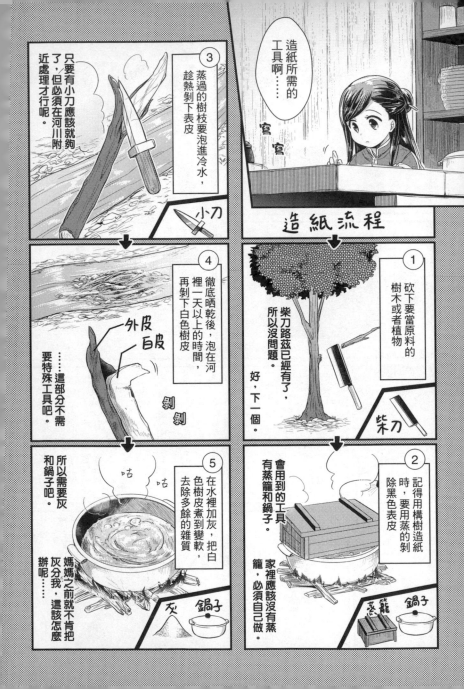

造紙流程

造紙所需的工具啊……

窸窸

1
砍下要當原料的樹木或者植物

柴刀路茲已經有了，所以沒問題。

好，下一個。

柴刀

2
會用到的工具有蒸籠和鍋子

記得用構樹造紙時，要用蒸的剝除黑色表皮

家裡應該沒有蒸籠，必須自己做。

蒸籠　鍋子

3
蒸過的樹枝要泡進冷水，趁熱剝下表皮

只要有小刀應該就夠了，但必須在河川附近處理才行呢。

小刀

4
徹底晒乾後，泡在河裡一天以上的時間，再剝下白色樹皮

外皮　白皮

剝剝

……這部分不需要特殊工具吧。

5
在水裡加灰，把白色樹皮煮到變軟，去除多餘的雜質

咕　咕

所以需要灰和鍋子吧。

媽媽之前就不肯把灰分我，這該怎麼辦呢……

灰　鍋子

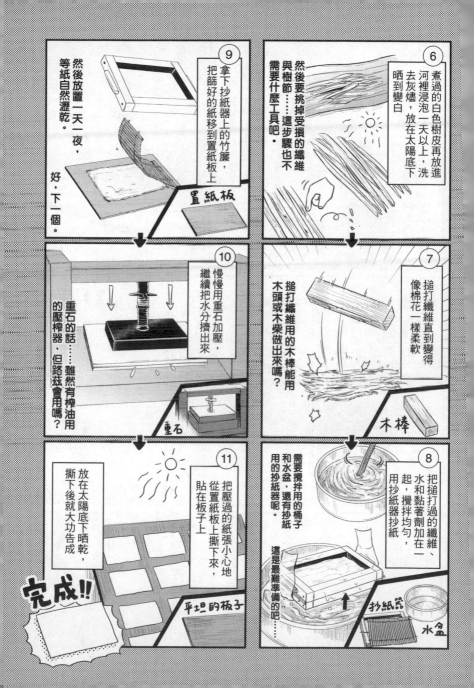

嗯，我都還記得嘛。

不過，實際上我只用牛奶利樂包做過再生紙而已，細節還是不太清楚……

纖維與水還有黏液的比例應該要多少才對？

但記得我曾經看過，有個體驗生活的偶像，建造生活的偶像，曾在節目中做紙。

偶像都做得出來了，沒道理我做不出來。

……不過，對方的工具是借來的吧？

還有人在旁邊指導吧？

唉……

只能一個個試試看了呢。

102

路茲，第一步先試著做「蒸籠」吧。

蒸籠？

呃……

翻找
翻找
翻找

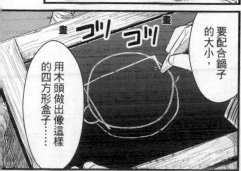

要配合鍋子的大小，

用木頭做出像這樣的四方形盒子……

コツ コツ

做法很簡單，要做的是不難啦。

但妳有釘子嗎？

咦？！

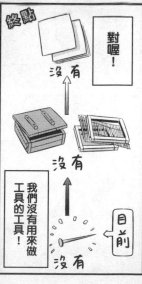

終點

對喔！

沒有

沒有

沒有

我們沒有用來做工具的工具！

目前

釘子……釘子嗎……

梅茵，怎麼辦啊？

出發吧——

103

我找歐托先生商量看看吧。

所以就是這樣，我們想製作造紙用的工具，卻沒有用來做工具的工具。

啊哈哈哈……

這才不好笑。

生氣

我想想……

吃驚

歐托先生，這也未免太獅子大開口了！

……只是給我釘子，不能就這把做法告訴你。

只要妳教我怎麼製作「能讓頭髮有光澤的東西」，我就幫妳準備釘子喲。

嘻

看班諾先生之前的反應，我猜能帶來龐大的利益喔。

哦？妳觀察得很仔細嘛。

……歐托先生爲什麼想要簡易版洗髮精？

他雖然打理得比一般人要乾淨，但我不覺得他對外表有講究到自己也想使用洗髮精。

通常是女性才想使用……

要我提供做法是不可能的，但可以現場以物易物。

嗯？

老婆？

沒錯 那時候 我對珂琳娜 一見傾心

是老婆嗎？！

即
立即

好啊，

決
回答

交易成立。

我會順便教珂琳娜夫人怎麼使用，再幫她把頭髮洗得柔柔亮亮。

……沒什麼，一切平安就好。

下次休假的日子來我家吧。

謝謝歐托先生。

想不到只是搬出珂琳娜的名字，就成功了……

妳身體沒事嗎？

？

今天都還可以喔……

唯獨這一次，真是感謝歐托先生這麼愛老婆呢。

啊

對了對了。

珂琳娜夫人的邀請函?!

上面寫著珂琳娜致梅茵。

嗯。

給梅茵嗎？為什麼?!

好像是從歐托先生那裡聽說「簡易版洗髮精」，說她也想要用看。

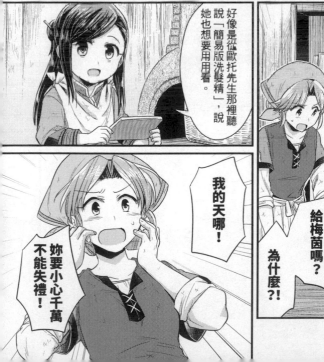

我的天哪！

妳要小心千萬不能失禮！

妳不能穿那件圍裙去，必須縫件新的才行……

啊啊

バタバタ

手忙腳亂

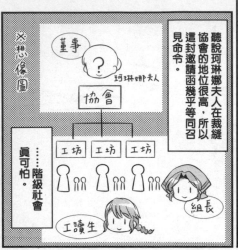

※想像圖

董事
？
珂琳娜夫人

協會

工坊 工坊 工坊

組長

工讀生

聽說珂琳娜夫人在裁縫協會的地位很高，所以這封邀請函幾乎等同召見命令。

……真可怕。……階級社會

上司
班長

部下

另外，假設這是歐托先生發出的邀請函，由於爸爸是他的上司，我們就能夠拒絕。

好複雜啊。

多莉可以一起去嗎？

不行！人家又沒有邀請她。

明明都是我做的耶。

好好喔，只有梅茵能去……

多莉，對不起喔。

しゅん

失落

108

歐托，就拜託你了喔。

我知道啦。

梅茵，那我們走吧。

爸爸，那我走囉。

這樣啊……？

哥哥捨不得讓可愛的妹妹搬出去，就叫我們住在那裡。

呵

嗯。

因為珂琳娜的娘家在樓上為我們準備了房子

歐托先生，你明明是士兵，卻住在北邊嗎？

好驚人喔。

明明在同一座城市裡面，竟然有這麼大的差別。

來到北邊一看，服裝和建築物完全不一樣。

三樓？！

這間店嗎？！

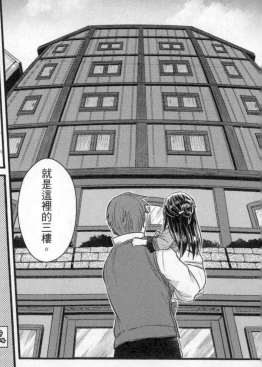

就是這裡的三樓。

聽說一樓基本上都是店舖，二樓是老闆一家人的住處。

如果珂琳娜的娘家在二樓，那就表示……

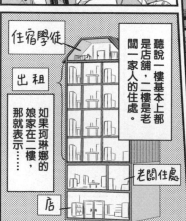

住宿學徒

出租

老闆住處

店

110

珂琳娜夫人是這間氣派店舖的千金吧。

身分應該相差非常懸殊，竟然會答應她與旅行商人結婚。

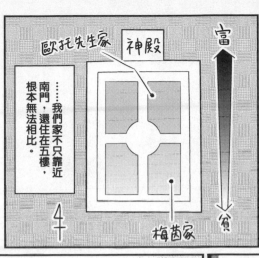

……我們家不只靠近南門，還住在五樓，根本無法相比。

富

貧

神殿

歐托先生家

梅茵家

我是珂琳娜，

歐托的妻子。

我回來了，

我帶梅茵來了喔。

我是珂琳娜，

梅茵，歡迎妳來。

……會允許你們結婚真的很神奇耶。

？

什麼？

歐托先生這個外貌協會！

珂琳娜夫人，很高興認識妳。我是梅茵。

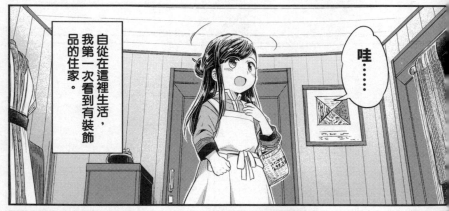

自從在這裡生活，我第一次看到有裝飾品的住家。

哇……

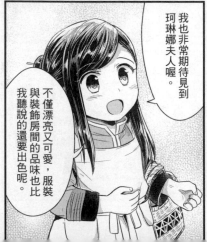

我也非常期待見到珂琳娜夫人喔。

不僅漂亮又可愛，服裝與裝飾房間的品味也比我聽說的還要出色呢。

謝謝妳特地過來，

聽說妳會幫我把頭髮洗乾淨，我非常期待呢。

嘟嘟

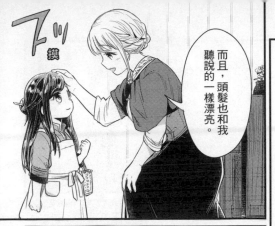

ズッ
摸

而且，頭髮也和我聽說的一樣漂亮。

滑順
サラ…

我的頭髮也能變得像妳一樣嗎？

……真的是家教很好的小女孩呢。

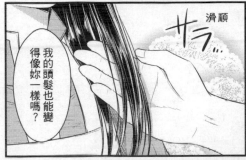

那就馬上幫妳洗乾淨吧！

因為洗頭髮要做點準備，請幫忙裝好水拿桶子來，和擦頭髮用的布。

還有準備好以後，請歐托先生待在其他房間等吧。

我是丈夫耶？

唔！

居然要參觀女性梳洗打扮的過程，請別這麼不解風情。

說得是呢，歐托，你去其他房間等吧。

唔唔

呵呵

只要拜託歐托先生，我想他會很樂意幫忙喔。

……原來請人幫自己洗頭髮這麼舒服。

我現在才知道呢。

呵呵

哎呀！

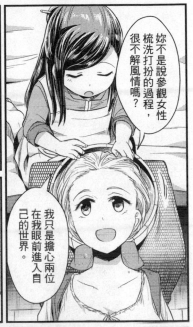

妳不是說參觀女性梳洗打扮的過程，很不解風情嗎？

我只是擔心兩位在我眼前進入自己的世界。

嘟噗

對了，我真的可以收下這個嗎？

……欸，梅因。

嗄？釘子？

不會不划算嗎？

……嗯，還可以啦。

請別擔心。歐托先生會給我釘子，當作等價交換。

ちゃぷ
涮噗

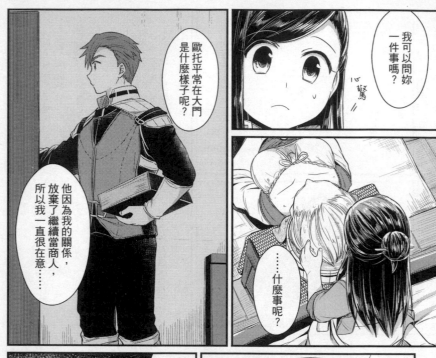

我可以問妳一件事嗎？

心驚!!

……什麼事呢？

歐托平常在大門是什麼樣子呢？

他因為我的關係，放棄了繼續當商人，所以我一直很在意……

啊，一點也不需要在意喔。因為歐托先生在大門那裡，根本是個商人啊。

在大門那裡是個商人嗎？

哈哈哈

尤其是和來交貨的業者討價還價，還有買東西殺價時，

他臉上都帶著商人的奸笑，看起來神采飛揚呢。

所以在梅茵眼裡，歐托是一個商人囉？

是啊。

是嘛……

那我終於可以放下心中的大石頭了。

珂琳娜！

我衣服溼了，所以要換衣服。

ギィッ 開

ギッ 嘰

キラ

キラ

閃閃
動人

麻煩你招待
一下梅茵吧。

關上

ばっ

衝

……珂琳娜！

等一下，
她在換衣服耶！

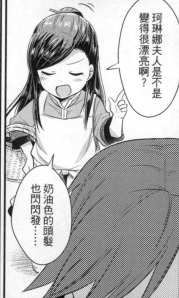

珂琳娜夫人是不是
變得很漂亮啊？

奶油色的頭髮
也閃閃發……

歐托，你想讓梅茵看到我換衣服的樣子嗎？

定住 ピ月

........

........

抓

如果給我所有釘子，可能就會想起來了。

梅茵，妳有沒有突然想到什麼急事？

轉身 くるっ

喀恰

……算了，也好啦。

反正拿到了比預期還多的釘子。

鏘啷

……才怪，一點也不好！

呼——

呼——

釘子好重！

搖搖

晃晃

抖

抖

不行，再這樣下去根本回不了家。

要休息一下……

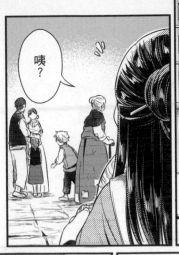

唭?

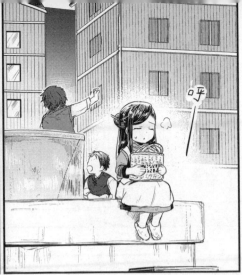

呼

鏘啷

你看！我拿到了這麼多釘子喔！

因為很重，路又很遠，所以我正在休息。

路茲！

妳又在這種地方做什……唭？妳一個人嗎?!

我從歐托先生那裡要回去了。

你怎麼在這裡？

梅茵?!

真是的，為什麼不請對方送妳一程啊？

我幫妳拿，給我吧。

路茲，謝謝你。

咦——

妳怎麼拿到這麼多釘子的？

鏘

唰

現在家裡也沒剩多少了，必須再做才行呢。

我之前也用過吧？下次我幫妳做吧。

啊

我用「簡易版洗髮精」和歐托先生交換。

不過，路茲的確也該學一下做法呢。

可是我不需要啊？

你可以做來送給卡蘿拉伯母，讓她高興一下呀。

她之前不是一直追問你嗎？

那我得救了。

路茲，你的頭髮是怎麼回事？！

不過，做法絕對不能洩露出去喔。

為什麼？

啊⋯⋯真的追問了很久。

只給成品，但不提供情報⋯⋯這是成為商人的練習喔。

嗯！

嘻

因為很簡單啊。別人知道以後，就可以自己做了吧。

一旦能自己做，就不會再拿東西和我們交換了。

也挑個簡單一點的讓我開始練習嘛。

比起昆蟲，果實好像比較好⋯⋯

聽說黏稠的液體，有耶蒂露的果實和斯拉姆蟲的體液。

對了，路茲來這裡做什麼呢？

我來這裡打聽消息，可能會有人知道樹木和黏液的事情。

⋯⋯我還沒問。

鍋子我可做不出來喔。

嗯？

現在也能做蒸籠了，一切很順利呢。

那大小呢？

妳不是說要配合鍋子的大小，阿姨答應妳用鍋子了嗎？

⋯⋯總之先做「抄紙器」吧。

也只好能做什麼就先做了吧。

隔天

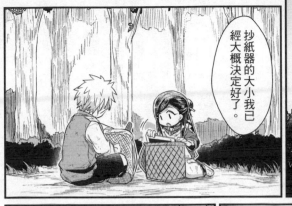

抄紙器的大小我已經大概決定好了。

寫寫

要是做得太大，失敗機率也會提高，

所以我決定先做明信片的大小。

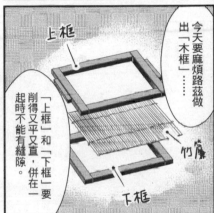

今天要麻煩路茲做出「木框」……

上框

竹簾

下框

「上框」和「下框」要削得又平又直，併在一起時不能有縫隙。

雖然聽不太懂……總之要筆直地切開木頭嗎？

比我想的還麻煩嘛。

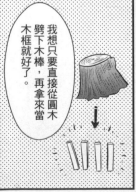

我想只要直接從圓木劈下木棒，再拿來當木框就好了。

這次要做小的木框，所以不需要用到圓木，用圓木就可以了。

跳

你看，像是這邊的樹枝。

妳說得簡單……

一部分就好了

你能先幫我削掉圓木的表皮嗎？

妳不會要我把這塊木頭削成一條條木棒吧？

叩咚

然後呢？接下來要怎麼辦？

哇啊！

不是啦。

呃……

窸窸窣窣

我就在想可能用得到，所以今天帶來煤灰鉛筆過來了喔。

喔，是之前的……

じゃん

鏘！

削

削

用這個……

啊，柴刀也借我吧。

柴刀？

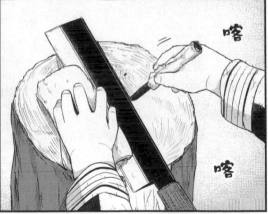

喀

喀

你看，只要沿著這些線劈開，就能大概劈出直線了吧？

指

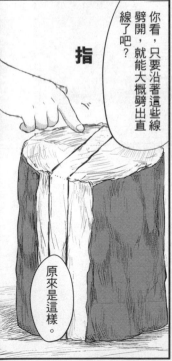

原來是這樣。

畫

畫

喔喔。

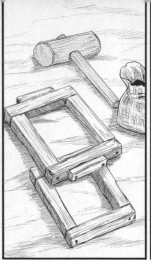
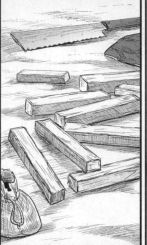

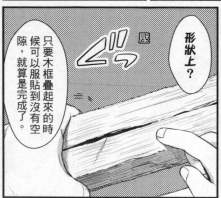

形狀上?

只要木框疊起來的時候可以服貼到沒有空隙，就算是完成了。

ㄍㄣˋ

壓

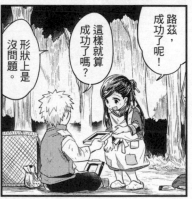

路茲，成功了呢！

這樣就算成功了嗎？

形狀上是沒問題。

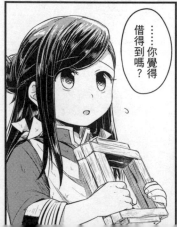

……你覺得借得到嗎？

沒有空隙？！

這我得拜託爸爸或哥哥他們才能借到工具吧！

128

我不知道……

聽說路茲自己決定要當商人學徒以後，受到了家人嚴厲的指責。

他們都說商人滿腦子都只有錢，冷血又忘恩負義……之類的。

還說他都放棄當旅行商人，要在城裡找工作了，就不能再放棄一次嗎？等等。

好像遲遲得不到家人的諒解。

這種時候，我能幫上忙的事情真的不多呢。

可以過來一下嗎？

梅茵、路茲，

招手招手

總之，既然外形大概完成了，明天再做做看竹籤吧。

嗯。

這要給你們兩個人。

是邀請函喔。

班諾先生寄來的？

咭？

還有我嗎？

要召見我和路茲……

小書痴的下剋上

為了成為圖書管理員
不擇手段！

第一部　沒有書，
我就自己做！III

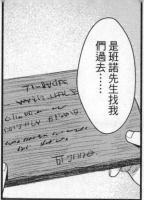

是班諾先生找我們過去⋯⋯

有什麼事情嗎？

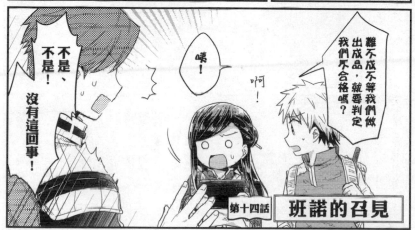

難不成不等我們做出成品，就要判定我們不合格嗎？

咦！

啊！

不是、不是！

沒有這回事！

第十四話　班諾的召見

那不就是歐托先生害的嗎！

珂琳娜變得這麼美麗，當然要向別人炫耀吧？

啊⋯⋯

其實是班諾看到了珂琳娜的頭髮，打破沙鍋問到底，我就全部告訴他了。大概跟這件事有關吧。

你是不是知道什麼事情？

叮

歐托先生⋯⋯

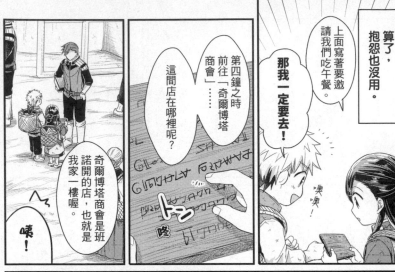

算了，抱怨也沒用。

上面寫著要邀請我們吃午餐。

那我一定要去！

嗚嗚！

第四鐘之時前往「奇爾博塔商會」……

這間店在哪裡呢？

奇爾博塔商會是班諾開的店，也就是我家一樓喔。

咦！

還是年長多歲的哥哥，因為擔心妹妹才準備了房子吧？

歐托先生說過他家就在珂琳娜夫人老家樓上，

這也就是說，歐托先生……

嘻

答對了。

你和班諾先生是姻親上的兄弟嗎？

隔天

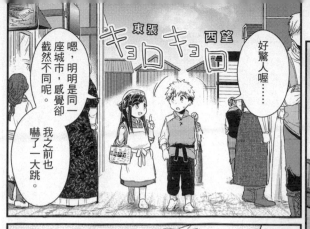

好驚人喔……

東張キョロキョロ西望

嗯，明明是同一座城市，感覺卻截然不同呢。

我之前也嚇了一大跳。

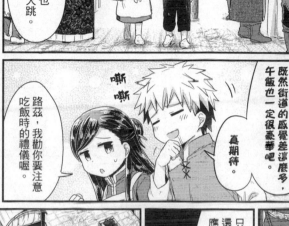

既然街道的感覺差這麼多，午飯也一定很豪華吧。

真期待。

路茲，我勸你要注意吃飯時的禮儀喔。

嘶嘶

我想對方一定會觀察我們是怎麼吃飯。

啊?!我怎麼知道有什麼禮儀?!

我也不知道……

只要注意吃飯時的姿勢，還有不要狼吞虎嚥，應該就沒問題了吧。

可惡……害我開始緊張了。

咚啦

咚啦

就是這裡喔。

啊

和市集比起來，走進店裡的客人也很少。

店內陳設的商品不多呢。

這樣真的會賺錢嗎？

我覺得有喔。

邀請函上寫著第四鐘響後吧？

在那之前，我想先在這邊觀察一下店舖。

因為我們完全不知道班諾先生的店在賣什麼吧。

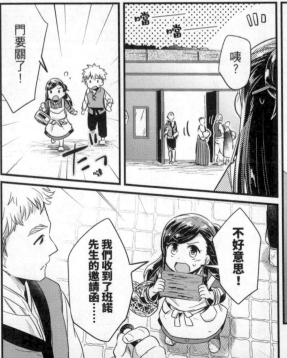

門要關了！

噹 噹

咦？

不好意思！

我們收到了班諾先生的邀請函……

你看店面非常乾淨，員工的打扮和舉止也比路上行人要得體。

做生意的對象大概都是有錢人或貴族大人吧。

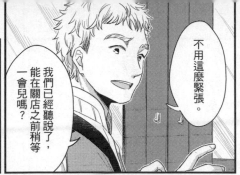

不用這麼緊張。

我們已經聽說了，能在關店之前稍等一會兒嗎？

老爺，客人到了。

コン 叩
コン 叩

讓他們進來。

ギイッ

喂
イッ

抱歉突然叫你們過來。

グ
ll

抓住

上
前

啊！

那個難道是書架？！

※資料架

因為有件事情，我一定要和你們談談。

是什麼事情呢？

先吃飯，有話等等再說吧。

叮鈴

好了，請用吧。

伸

沙沙

呼～

湯也一樣只有鹹味。

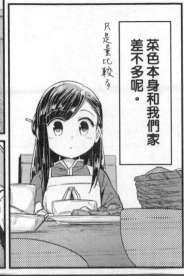

只是量比較多

菜色本身和我們家差不多呢。

老實說，反而是最近會煮高湯的我們家還比較好吃。

瞄

其他應該沒有特別不一樣的禮儀……吧？

咦？為什麼要一直盯著我看？

我哪裡做錯了嗎？

大口

大口

對上

139

好、好尷尬⋯⋯

我看你們也吃飽了，那就進入正題吧。

啪噹

喀啦喀啦

你指哪一件事情呢？

我們平常總在拜託歐托先生喔⋯⋯

驚嚇

首先想請你們回答我，

為何是跑去拜託歐托？

這有什麼問題嗎?

是的。

歐托告訴我,你們去請他幫忙準備了釘子。

釘子

還是拿能讓頭髮產生光澤的液體做交換吧?

簡易洗髮精

以商人的常識來看,妳應該先來找我商量才對。

可是,我們根本還不是學徒吧?

造紙本身也是一種考試……我才覺得不應該找班諾先生商量。

合格

不對,聽好了。

倘若做好的紙能夠販售，你們就會成為這間店的學徒。

紙張也會成為在這裡出售的商品，所以妳第一個要商量的對象應該是我。

也就是說，雖然是有附帶條件的錄用，但他也已經算是我們的上司了。

商量

上司
部下

如果把造紙視為是工作的一環，我們等於是找了完全不相干的人商量。

明白就好。

叩

那麼，接下來開始談生意吧。

對不起，我們的行為傷害到了班諾先生的面子吧。

以後會小心。

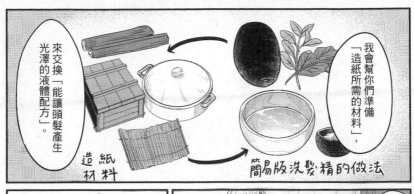

我會幫你們準備「造紙所需的材料」，

來交換「能讓頭髮產生光澤的液體配方」。

造紙材料

簡易版洗髮精的做法

只是原則上，我也不能無償贊助還毫無關係的你們。

可是，造紙不是成為學徒的考試嗎？可以請你幫忙準備材料嗎？

如果沒有工具就做不出來，也測試不了你們的實力吧？

如何？

確實是不錯的交易呢。

由我買下液體的配方，然後幫你們準備造紙所需的材料。

所以這次就當作是向你們「購買情報」。

路茲，你覺得呢？

思考是梅茵的工作吧？

照妳想的去做就好了。

唔

路茲都這麼說了，我想盡可能談到不錯的條件呢。

2. 期間

請問贊助會持續到什麼時候呢？

到洗禮儀式為止。

畢竟在那之前，原則上不能收你們為學徒。

咦！

路茲跑遍木材行的消息都傳進我耳裡了。

原來如此，商人間的資訊分享真可怕。

1. 材料

所謂「必要的材料」，只有工具而已嗎？

原料也可以包含在內嗎？

你們打算各種原料都試試看吧？要包含當然沒問題。

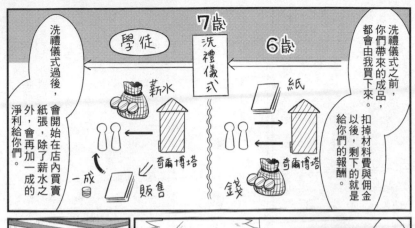

薪水
紙
錢
7歲 洗禮儀式
學徒
6歲
奇爾博塔
奇爾博塔
販售
一成

洗禮儀式之前，你們帶來的成品，都會由我買下來。扣掉材料費與佣金以後，剩下的就是給你們的報酬。

洗禮儀式過後，會開始在店內買賣紙張，除了薪水之外，會再加一成的淨利給你們。

薪水不需要加成。

我個人比較希望，「造紙的權利歸我所有，賣紙的權利歸路茲所有。」

這是什麼意思？

因為就算我願意多加薪水給我們，萬一之後遭到解僱，我們也得不償失吧？

我不希望班諾先生在拿到成品以後，就把我們一腳踢開。

為了避免就因為眼前的利益就開除我們，我想要一點保障。

嗯，懂得保護自己是不錯。

但小孩子想出來的主意真是漏洞百出哪。

哼

而且妳只提到了紙張的權利，那能讓頭髮產生光澤的液體呢？

「簡易版洗髮精」我不會主張擁有權。

紙張方面的權利都屬於你們，但是，只要你們還在這間商會，就只能由我們進行買賣。

你們也無權決定售價與利潤的分配，薪水也沒有加成。

因為已經要賣給班諾先生了。

……嗯，好吧。

紙的權利
制作
販賣

買賣窗口 奇席博塔 商會

那麼，事情就算談完了。

現在最重要的，就是要確保這麼努力的路茲有地方可以工作。

這樣可以嗎？

好的

至於利潤，以後再慢慢賺就好了。

接下來，我要去幾位貴族大人的宅邸拜訪，傍晚就會回來，在那之前你們先在這裡寫訂單，把做紙要用的材料寫下來吧。

笑

叮鈴

叮鈴

什麼好事？

寫好的話，我再告訴你們一件好事當獎勵。

是，老爺。

微笑

打擾了。

馬克，你來教他們怎麼寫訂單吧。

カリチャ

喀啦

啊，還有，在我回來之前，記得先準備好魔法契約。

魔法契約？

咦？這裡是魔法世界嗎？

……我只會寫自己的名字。

我是馬克，今天負責擔任你們的指導員。

路茲，你會寫字嗎？

你會寫自己的名字嗎？

但我聽說你不是商人的孩子……真教我吃驚。

不過，成為學徒以後，所有人都要識字。

梅茵寫訂單的時候，你先練習字母吧。

那麼簽約時不會有問題。

可能會有不懂的單字，但只要教我，我就會寫。

那我教妳如何寫訂單吧。

妳會寫訂單嗎？

梅茵，

喀！

這是我第一次使用真正的筆和墨水呢。

但妳第一次寫，已經寫得很好了喔。

嗚嗚……跟石筆不一樣，好難寫喔。

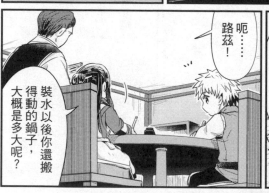

裝水以後你還搬得動的鍋子，大概是多大呢？

呃……路茲！

梅茵，這上面寫了鍋子，是指多大的鍋子呢？

像木框也已經做好了，看來必須先量好所需工具的確切長度呢。

深度呢？

大概這樣。

大概這麼大吧。

150

路茲，你好像有些沒精神，還好嗎？

……嗯。

先休息一下吧。

我去拿計算機過來，也學習計算吧。

喀鏘

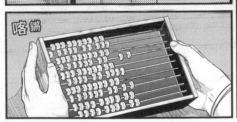

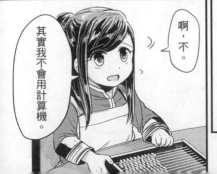

其實我不會用計算機。

啊，不。

那妳應該會使用計算機吧？

遞

我聽老爺說過，梅茵已經會計算了。

妳不使用計算機嗎？

那平常是怎麼計算的呢？

拿出

我用石板。

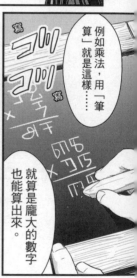

寫

例如乘法，用「筆算」就是這樣……

就算是龐大的數字也能算出來。

但只要會用計算機，沒有必要特地學筆算呢。

不，沒有計算機的時候可以用到。

而且就算知道怎麼使用計算機，我也一直不明白為何會算出那些數字。

真是有意思。

我重新體認到了日本的義務教育有多麼偉大。

但這種事情，是不是最好也不要隨便教給別人呢？

ゴーン
ゴーン…
噹
噹

老爺也差不多快回來了。

我先去準備魔法契約。

請問

馬克先生！

魔法契約是什麼？

嗚恰

想不到這裡竟然是有魔法的奇幻世界！

わく
興奮

わく
期待

難不成我也可以使用魔法！？

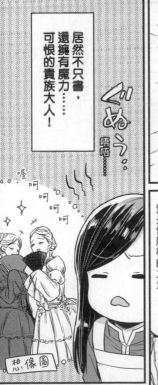

ぐぬう…
嗚嗚……

居然不只書，還擁有魔力……可恨的貴族大人！

想像圖

呵呵呵呵

貴族才有嗎？

對。因為平常不可能親眼目睹，所以我們也不太清楚是什麼樣的力量。

哦

魔力正如大家所知，是貴族才擁有的力量。

ガァン
打擊

魔法契約原先是用來約束蠻橫不講理的貴族。

簽訂魔法契約以後，就能藉由魔力規範雙方，形成沒有簽約者同意就無法解除的強大契約。

不過，帶有魔力的紙和墨水都是「魔導具」，價格昂貴又稀有，只有在評估能夠獲得龐大利益時，才會簽訂魔法契約。

也就是說，他們認為簡易版洗髮精能帶來非常龐大的利益吧。

……我該不會賣得太便宜了？

抱歉，讓你們久等了。

訂單寫好了嗎？

目前能寫的都寫完了。

數量還不少嘛。

瞄

抓亂

喂

路茲的情況如何？

他已經會寫自己的名字了，所以這段期間教了他新東西。

他學東西的速度很快。

是嘛。

呆……

半天的時間都在學習，大概是累了吧？

墨水壺的造型好不可思議，

而且墨水是藍色的耶。

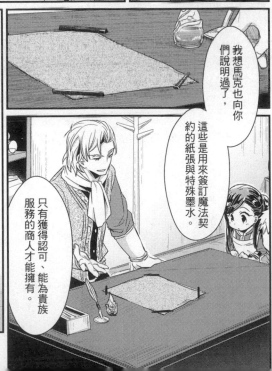

我想馬克也向你們說明過了，

這些是用來簽訂魔法契約的紙張與特殊墨水。

只有獲得認可、能為貴族服務的商人才能擁有。

寫 寫

打開

路茲，我唸出來囉。

如果上面的內容沒有問題，就簽上你們的名字吧。

我看看。

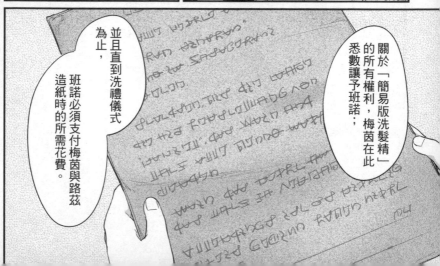

關於「簡易版洗髮精」的所有權利，梅茵在此悉數讓予班諾；

並且直到洗禮儀式為止，班諾必須支付梅茵與路茲造紙時的所需花費。

154

製紙與決定製紙對象的權利歸梅茵所有，紙張的販售權利歸路茲所有。

但是，兩人並不擁有過問定價與獲利的權利。

啊啊……是墨水的味道。

ほう……

呼……

真想快點做紙，然後把書做出來。

有什麼問題嗎？

沒、沒問題！契約內容這樣就可以了！！

呼啊！

盯……

盯……

……我也沒問題。

ドキドキ

撲通

撲通

果然在紙上寫字的感覺太美妙了。

好像比大門的紙要軟一點呢。

馬克。

遞

都簽好了吧。

抹開

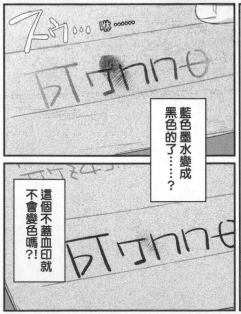

159

小妹妹，接下來換你們了。

擦

嗚！

梅茵，妳不是要簽約嗎？

我才不要這麼可怕的魔法！

逃

嗚噎！

啊，路茲?!

你為什麼可以那麼毫不猶豫?!

蓋

抖
抖

手伸出來，我幫妳。

160

嗚嗚……

抽搭

我知道了……

口休！

把血抹在大拇指上，蓋在妳的名字上吧。

嗚……

咻……

蓋

亮起

發光

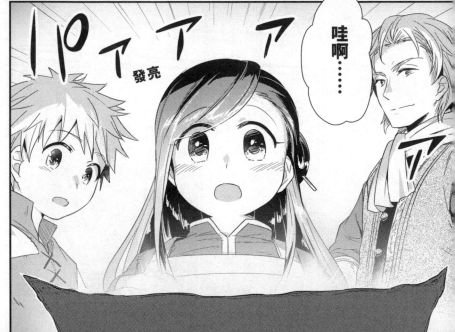

發亮

哇啊……

嗚哇……
好奇幻喔！

啵

啵

嗯？
奇怪了？
再燒下去，契約書
不就消失了嗎？

轟

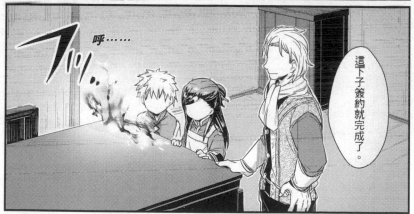

呼……

這下子簽約就完成了。

別違約就好了。

咦？

性命？!

依據違反契約的程度，
有可能危及性命安全，
所以你們要小心啊。

……結果，契約書根本沒有備份這種東西。

沒想到拖到了這麼晚呢。

今天很累吧？

……嗯。

看到路茲還記得自己的名字怎麼寫，我嚇了一跳喔。

……

接下來只要把紙做出來，就不用擔心了吧。

……嗯。

路茲。

你怎麼了嗎?

大步

大步

路茲?

‥‥‥‥

嗯

路茲,等等我‥‥‥

……嗯？

小書痴的下剋上

為了成為圖書管理員
不擇手段！

第一部　沒有書，
我就自己做！Ⅲ

番外篇
與料理的奮鬥

……好難吃!!

來到這個世界以後，除了書本以外，讓我特別想念的東西……

應該早點告訴我嘛……

妳那樣吃不臭嗎，不先處理乾淨，

轉

所以我本來還在想，可以吃看看撒了鹽的烤魚解饞……

想不到河魚這麼難吃……

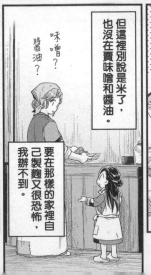

味噌？醬油？

但這裡別說是米了，也沒在賣味噌和醬油。

要在那樣的家裡自己製麴又很恐怖，我辦不到。

就是日本料理！

更沒有昆布與柴魚。

如果這裡沒有大海，代表也沒有海水魚和海藻⋯⋯

要是附近有大海就好了⋯⋯

妳是指含鹽的大水池吧？我聽說那在非常遠的地方喔。

難道只能用醋和鹽巴將就了嗎？

呼──

唉⋯⋯好想吃日本料理喔。

嗚哇，這是什麼？！

今天亞爾先生分了一隻鳥給我們喔。

今天是梅茵負責幫忙煮飯吧？好了，快拔羽毛。

嗯、嗯⋯⋯

雞皮 疙瘩

噗滋 噗滋

嘻

172

啊。

雖然不知道這是什麼鳥，但說不定能熬出鳥骨高湯喔？

媽媽，我們來煮「鳥骨」高湯吧！

鳥……？

我會用腿肉、胸肉和里脊肉以外的部分，應該沒關係吧？

但整隻烤到全熟會比較好吃喔。

今天輪到我幫忙煮飯，有什麼關係嘛！

……真拿妳沒辦法。

咕

咕

OK～

接下來要消除肉的腥味。

但這裡的蔬果不論氣味、外觀還是味道，

這個像是白色櫻桃蘿蔔的蔬菜只要用途差不多，應該也能加進去吧？

要放這個和這個——

啊！

大蒜口味

都和我預期的不一樣呢……

這妳應付不來，它太粗暴了！

等一下！

咦？

粗暴……？

現在沒問題了喔。

……咦？？

變色……

174

要洗乾淨再煮喔。

……嗯。

我怎麼覺得比起櫻桃蘿蔔，媽媽看起來更粗泰……

每次遇到這種不可思議的食材，我都會深刻地體會到，這裡真的不是我熟悉的世界。

味道很香呢。

對吧？

媽媽，妳能幫我濾一次湯嗎？

還有蔬菜……

梅茵，不行啦！

接著放進翅膀和乾燥菇類。

蔬菜必須燙過才行吧！

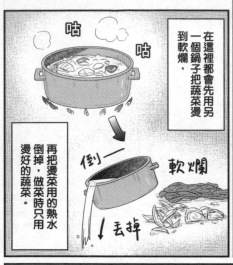

在這裡都會先用另一個鍋子把蔬菜燙到軟爛，

咕 咕

軟爛

倒

丟掉

再把燙菜用的熱水倒掉，做菜時只用燙好的蔬菜。

可是那麼做的話，蔬菜的美味與營養也全部流失掉了。

這道菜直接這樣煮就好了。

倒 倒 ドボボ

看起來這麼好吃，會毀掉整鍋湯湯喔？

放心吧。

接下來趁熬湯的時候，我也想做酒蒸胸脯肉。

我今天正打算烤腿肉呢��⋯⋯

哎，好吧。

酒蒸鳥肉非常簡單。

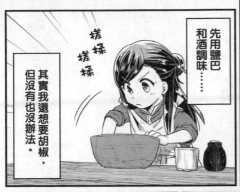

先用鹽巴和酒調味……

其實我還想要胡椒，但沒有也沒辦法。

搓揉
搓揉

然後把有皮的那一面煎到呈金黃色，

接著翻過來，倒酒蓋上蓋子。

也加點今天採回來的野菇吧。

啊

那種野菇不先烤過的話會跳舞喔！

又來了？

梅茵，等一下！

嗚？

跳舞？

串起

烤熟以後就沒問題了。

哦……？

酒放太少會不好吃，所以我想要大約半杯的量。

是嗎……那剛好有瓶適合的酒呢。

啊，對了對了。

有哪種酒可以用來做菜嗎？

哇啊，好豐盛！

哇！

這個普瑪湯好好喝喔！

鳥骨高湯也很好喝，可以品嘗到蔬菜的鮮甜吧？

普瑪

外型像甜椒的番茄

哎呀，真的呢。

看到那麼奇怪的煮法，我還嚇了一跳，但真的很好喝呢。

酒蒸鳥肉也非常好吃！

梅茵有做菜的天分嘛。

做法很簡單，胸脯肉卻入口即化呢。

野菇也好好吃。

嚼

嚼

啊！

是因為用了好酒嗎？

蜂蜜酒的甘醇讓味道更有層次了呢。

蜂蜜酒？

ちょ
幾乎

びっ
見底

ダダッ

打撃……

ズゥゥン

我賽貝的蜂蜜酒……

我……

爸爸，對不起喔。

可是，還是一點也不像日本料理。

蜂蜜酒有著不同於日本酒的甘甜，非常美味。

飲食生活的改善之路還要繼續挑戰下去。

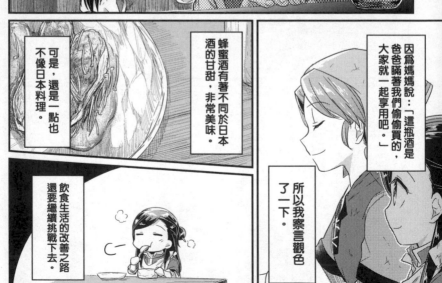

因為媽媽說：「這瓶酒是爸爸瞞著我們偷偷買的，大家就一起享用吧。」

所以我察言觀色了一下。

END

洗禮儀式與髮飾

香月美夜

洗禮儀式與髮飾

洗禮儀式是一種在誕生季節年滿七歲的孩子們，要與家人一起去神殿登記成為市民的活動。由於不登記成為市民，就無法開始學徒的工作，這對小孩子來說是非常重要的儀式。

我今年六歲，冬天就要舉行洗禮儀式，還沒有去過神殿。我們家就是距離神殿入口最近的渥多摩爾商會，但是即便神殿近在咫尺，也只有受洗過的人才能進去。我一直很好奇大門後頭的神殿是什麼模樣，再加上受洗過後就能成為學徒了，所以早就開始期待洗禮儀式的到來。

……因為開始工作後，當大家忙得暈頭轉向的時候，我就不用再自己一個人看家了。

渥多摩爾商會因為坐落在神殿前方，每逢有洗禮儀式與成年禮這類活動的日子，來客數量都會增加。孩子們還在大道上行進的時候，我們要與鄰居以及有往來的店家寒暄，有要受洗的孩子便開口道賀。洗禮儀式結束後，還會有客人來拿取訂購的物品，所以店內非常擁擠嘈雜。

到時父親、母親和已經在當學徒的哥哥們都會忙得不可開交，不是在店裡工作，就是在店門口恭喜附近的孩子們。但我因為還未受洗，無法到店裡頭幫忙。

……真希望我也能快點開始工作呢。

「今天洗禮儀式要道賀的名單，總共就是這些人沒錯吧？」

「哎呀？是不是還少了涅亞的兒子呢？」

我看著在一家人吃早餐時，依然討論著工作的父親與母親，喝了口科黛果汁。大概是距離盛產的季節還

有一段時間，酸味比甜味更明顯。

「伊蒂，能幫我加點蜂蜜嗎？」我向服侍自己的侍從說。

「遵命，小姐。」伊蒂應完，往我的杯子倒入蜂蜜。甜度增加後，科黛果汁變得更好入口，我感到心滿

意足。這時，父親暫且停下與工作有關的話題，看向我：

「芙麗姐，妳今天想在哪裡觀看遊行的隊伍？」

聽到這個問題，我思考了一會兒。從前我的身體非常虛弱，但最近已經好轉到可以外出，所以要到屋外

觀看洗禮儀式的遊行隊伍也沒問題。

……可是就算到了屋外，其實也幾乎什麼都看不到。

以前第一次得到許可，能到屋外觀看洗禮儀式的隊伍時，我滿懷著期待走出商會，結果卻因為大人團團

圍繞在我四周，根本什麼也看不清楚。

……而且再怎麼撒祝賀用的花瓣，也撒不到要受洗的孩子們身上。

如果想要感受祭典一般的熱鬧氣氛，最好是在外頭參觀，但今天的洗禮儀式並沒有我認識的人參加。待

在房間撒下祝賀用的花瓣，應該會比較有趣吧。

「從房間的窗戶會看得比較清楚，所以我今天打算待在房裡參觀。」

「是嘛。芙麗姐，那妳要不要來爺爺房間？今天我要核對商會的營業額，下午要去公會……妳可以一邊幫我的忙一邊等隊伍過來，我們再一起參觀。」

「那我和爺爺一起參觀吧。伊蒂，再麻煩妳準備花瓣，帶去爺爺的房間了。」

身為商業公會長的爺爺邀我和他一起參觀遊行隊伍。由於我的房間在三樓，爺爺的房間在二樓，洗禮儀式的隊伍可以看得更加清楚。這樣一來不必自己一個人待在房裡乾等，就不會感到寂寞了吧。

向伊蒂下達指示後，我也吃完了早餐。

「伊蒂，我等一下只是要從窗戶撒下花瓣，髮型與服裝不用這麼講究吧？」

「小姐，那怎麼行呢。大家都能從窗戶看見您，如果不好好精心打扮，會有損於渥多摩爾商會的顏面。」

早餐過後，伊蒂十分熱中地挑選起衣裳、為我綁頭髮，但我只想快點前往爺爺的房間。

「但我剛才拜託過妳準備花瓣了吧？」

「只要把籃子搬過去就好，我可以在小姐幫忙工作的時候處理。」

一直等到伊蒂幫我打扮完成，我總算能夠前往爺爺的房間。爺爺正與他的侍從康吉莫在核對渥多摩爾商會的營收。

「爺爺，我過來幫忙了。」

「嗯。芙麗姐，那妳幫我算這袋錢吧。」

「包在我身上。」

爺爺遞來的沉重皮袋傳出了鏘啷聲響，我陶醉不已地接下，然後坐在爺爺旁邊，從皮袋裡頭拿出金幣，開始清點數量。小小的金幣反射了從窗外灑進的日光而燦然發亮，發出叮鈴噹啷的清脆聲響。我覺得在這世上沒有比金幣更迷人的東西了。

我開始幫忙後，伊蒂旋即轉過身去準備花瓣。

「小姐，隊伍好像開始前進了。遠處傳來了歡呼聲呢。」

觀察著窗外情形的伊蒂這麼說道，我於是停下幫忙的手，站起身來。窗邊已經準備好了要撒向遊行隊伍的大量花瓣，多到我和爺爺兩人恐怕撒不完。

「今天參加洗禮儀式的孩子中，有爺爺認識的人嗎？」

「有幾個是公會那邊的人的孩子，但都不常往來。」

我與爺爺一同站在面向大道的窗邊，俯瞰街道上的景色。穿著洗禮儀式正裝的孩子們都走到大道上來，接受周遭人們的祝賀。白色的正裝下襬綴有刺繡，女孩子們綁起了美麗造型的頭髮上裝飾著夏天花朵。

「到了冬天，主角就是芙麗姐了。妳開始準備了嗎？」

「是的，爺爺。冬季期間已準備好了布匹，初春之際也買了毛皮。母親和伊蒂也開始在刺繡了。只不過，冬季洗禮儀式的時候沒有花，沒辦法像那些孩子打扮得那麼引人矚目吧。」

「這點也是無可奈何哪。」

冬天舉行洗禮儀式時，已經找不到花可以裝飾在頭髮上了。這點真的非常可惜。

「再多的錢也無法改變季節的更迭，更改變不了我出生的季節呢。」

我與爺爺邊聊天，邊看著底下的大道，只見洗禮儀式的隊伍出現了。穿著白色正裝的孩子們往這邊越走越近。在四周參觀的大人們無不高聲道賀。

「恭喜你們要舉行洗禮儀式了！」

「為艾倫菲斯特的新成員獻上祝福！」

我抓起籃子裡的花瓣，從窗戶撒向正要加入前頭隊伍的孩子們，同時喊道：「恭喜你們！」白色居多的繽紛花瓣如同雪片般翩然旋轉，往下悠揚飄落。夏日的豔陽下，花瓣看起來好像在發光。

「伊蒂，我的份妳幫忙撒吧。」

爺爺把籃子交給伊蒂，稍微往外探身，低頭看著隊伍。想必是正透過孩子們身上衣服的質地，在估計今天會有多少客人上門吧。

我邊用眼角餘光看著爺爺，邊和伊蒂一起說著祝賀的話語，撒下花瓣。接到了隨花瓣灑落的祝福後，孩子們都抬起頭，大力揮手說：「謝謝！」我不由得高興起來，努力撒下更多的花瓣。

「⋯⋯咦？」

洗禮儀式的隊伍中，有個在後頭的女孩子吸引了我的目光。因為與周遭的孩子們相比，她的頭髮非常乾淨。在髮絲乾澀又蓬亂、多半是沒有餘力清潔打扮的貧民孩子當中，那個女孩子的一頭青綠色捲髮卻有著教人驚訝的光澤，在夏日陽光下還閃閃發亮。髮絲也顯得飄逸柔順，會隨著風以及她的步伐晃動。

「真奇怪。」

從城市南邊過來的人們都會先在中央廣場聚集，重新排好隊伍以後，再往神殿前進，所以在隊伍後方的，應該都是住在城市南邊的貧民。然而，只有那個女孩子明顯與旁人不同。

「⋯⋯是搞錯排隊位置的富有人家孩子嗎？」

可是，看起來又不像是搞錯了位置。因為那個女孩面帶笑容，與周遭那些貧困的孩子們聊得非常開心，很顯然是彼此認識。

「芙麗姐，怎麼了嗎？」

「嗯。真難得在那個位置有打扮得這麼乾淨的孩子。衣服的刺繡也很精美。」

「隊伍後面有個頭髮光澤與服裝刺繡都很醒目，看起來不像是貧民的女孩子。就是有著一頭青綠色捲髮的那個⋯⋯」

我指著不斷接近的那個女孩，爺爺與伊蒂也將目光投向她。

「而且她的頭髮也和周遭的孩子們不一樣，編得十分複雜呢。真希望能在小姐的洗禮儀式之前查到是怎

麼綁的。」

　那個女孩顯眼到了我只是用手一指，兩人馬上知道我在說誰。我聽著兩人發表的感想，目光不由自主受到吸引，一直注視著那個女孩。帶有波浪弧度的青綠色髮絲在風中蓬鬆搖曳，緊接著從我們窗戶的正下方走過。在看見她的後腦勺時，我忍不住「哎呀！」地驚叫出聲。

　周遭的孩子們都用採來的夏季野花裝飾頭髮，卻只有她一個人配戴著前所未見的手工花飾。

　「芙麗妲？」

　「……手工編織的假花？！」

　「爺爺、伊蒂，請看剛才那個頭髮非常漂亮的女孩子。她頭上那是手工編織的花朵嗎？」

　我伸手指去後，兩人都從窗戶往外大幅傾身，凝神注視著往神殿大門走去的那個女孩。

　「我從沒看過那樣的花，應該是人工製造的吧。」

　「如果是人為做出來的假花，那我洗禮儀式的時候也能裝飾花朵了吧。」

　「……爺爺，我想要那種花朵造型的髮飾。有了那個髮飾，我就可以在洗禮儀式上配戴了吧？不曉得是哪一間店在販售呢？」

　我說完，爺爺目不轉睛地注視著那個女孩走進神殿的背影，慢慢揚起嘴角。

　「嗯，我會幫妳找出來。只要是這座城市裡的商品，一定能馬上打聽到消息。」

（完）

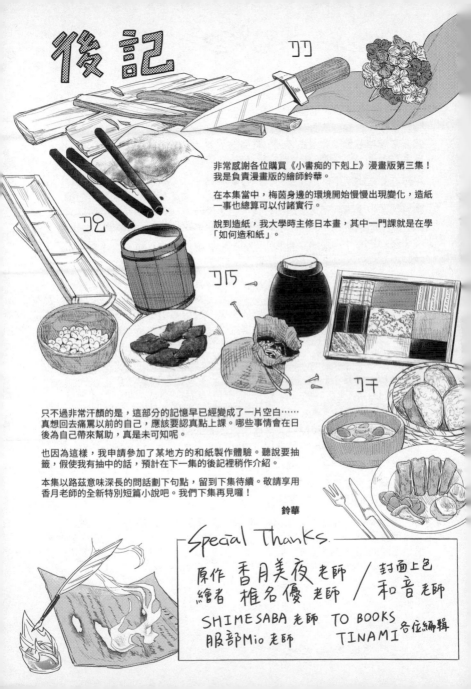

後記

非常感謝各位購買《小書痴的下剋上》漫畫版第三集！
我是負責漫畫版的繪師鈴華。

在本集當中，梅茵身邊的環境開始慢慢出現變化，造紙一事也總算可以付諸實行。

說到造紙，我大學時主修日本畫，其中一門課就是在學「如何造和紙」。

只不過非常汗顏的是，這部分的記憶早已經變成了一片空白……真想回去痛罵以前的自己，應該要認真點上課。哪些事情會在日後為自己帶來幫助，真是未可知呢。

也因為這樣，我申請參加了某地方的和紙製作體驗。聽說要抽籤，假使我有抽中的話，預計在下一集的後記裡稍作介紹。

本集以路茲意味深長的問話劃下句點，留到下集待續。敬請享用香月老師的全新特別短篇小說吧。我們下集再見囉！

鈴華

Special Thanks.

原作 香月美夜 老師 ／ 封面上包
繪者 椎名優 老師 ／ 和音 老師

SHIMESABA 老師　TO BOOKS
服部Mio 老師　　TINAMI 各位編輯

原作者後記

無論是初次接觸的讀者，還是已透過網路版或書籍版看過原作的讀者，都非常感謝各位購買漫畫版《小書痴的下剋上：為了成為圖書管理員不擇手段！第一部 沒有書，我就自己做！》第三集。

鈴華老師在本集中畫了和紙的製作方式，真的非常厲害。回想起寫原作小說的時候，為了詳細說明和紙的製作方式，文章卻長到了我忍不住抱頭哀號，也意識到了文章即使變長，也不代表就比較淺顯易懂，所以又盡可能地加以刪減。這部分的描寫真的讓我苦惱了很長一段時間。

然而讓我耗費了無數腦汁的地方，鈴華老師就只是不多也不少地畫在跨頁的兩頁裡頭，連使用了什麼工具也一目瞭然。實在教人感動。

說到感動，各種街景也畫得非常細膩。儘管是同一座城市，但當梅茵他們踏進了與自己的生活圈截然不同，富有人家居住的城北時，想必讀者也能看出明顯的差異。不光建築物的大小，還有石板路、路上行人的服裝，就連屋內的陳設也是，城市的南邊與北邊都有著天差地別。請試著對照已發行的集數感受一下吧。

本集中今後十分重要的新角色也登場了。不斷失敗的造紙之路有了大人的協助後，很多工具都能順利取得。這下子，梅茵再也不用抱頭大喊「沒有可以用來做工具的工具」了。不同於以往，造紙之路一口氣變得順遂許多，也向前邁進了一大步。梅茵，真是太好了呢。

不過，當然不只有好事而已。梅茵不僅險些被不可思議的熱意吞噬，為了自己和路茲的利益，與願意提供協助的大人交涉後，卻也因此讓路茲起了疑心。

梅茵的身體真的沒問題嗎？她與路茲真的能攜手合作，成功做出紙張嗎？請一定要翻開下一集確認！

啊，還有還有，這次我還寫了新的特別短篇小說。是以城裡富裕人家的小孩芙麗姐為主角，描寫她眼中的多莉的洗禮儀式。富裕人家的孩子們都是怎麼迎接洗禮儀式的到來？頭髮不只充滿光澤、還戴著前所未見髮飾的多莉看在他人眼裡，又是什麼模樣？希望大家會喜歡。

香月美夜

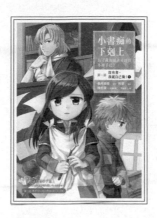

大危機！梅茵的「真實身分」被發現了?!

小書痴的下剋上

【漫畫版】第一部
沒有書，我就自己做！Ⅳ

香月美夜－原作　　　**鈴華**－漫畫

歷劫歸來的梅茵一邊對抗「身蝕」，一邊卯足全力造紙，她不僅靠著過人的口才爭取到商人班諾的金援，擁有了自己的小倉庫，還跟夥伴路茲一起找到了最合適的材料，造紙之路可說是前途一片光明。然而就在此時，梅茵卻不小心脫口說出過往麗乃時期的記憶，儘管她急忙解釋，支支吾吾的說詞卻還是引起路茲的懷疑，甚至對她產生了些許的敵意……

【2020年5月出版】

國家圖書館出版品預行編目資料

小書痴的下剋上：為了成為圖書管理員不擇手
段 第一部 沒有書，我就自己做！Ⅲ／鈴華著；
許金玉譯．--初版．--臺北市：皇冠，2020.04
　　面；　　公分．--（皇冠叢書；第4835種）
（MANGA HOUSE；3）
譯自：本好きの下剋上～司書になるためには
手段を選んでいられません～第一部 本がない
なら作ればいい！Ⅲ
ISBN 978-957-33-3521-4（平裝）

皇冠叢書第4835種
MANGA HOUSE 03

小書痴的下剋上
為了成為圖書管理員不擇手段！
第一部 沒有書，我就自己做！Ⅲ

本好きの下剋上
司書になるためには
手段を選んでいられません
第一部 本がないなら作ればいい！Ⅲ

作　　　者—鈴華
原作作者—香月美夜
插畫原案—椎名優
譯　　　者—許金玉
發 行 人—平雲
出版發行—皇冠文化出版有限公司
　　　　　台北市敦化北路 120 巷 50 號
　　　　　電話◎ 02-27168888
　　　　　郵撥帳號◎ 15261516 號
　　　　　皇冠出版社（香港）有限公司
　　　　　香港上環文咸東街 50 號寶恒商業中心
　　　　　23 樓 2301-3 室
　　　　　電話◎ 2529-1778　傳真◎ 2527-0904

總 編 輯—許婷婷
責任編輯—謝恩臨
美術設計—嚴昱琳
著作完成日期—2016年
初版一刷日期—2020年04月

法律顧問—王惠光律師
有著作權 · 翻印必究
如有破損或裝訂錯誤，請寄回本社更換
讀者服務傳真專線◎02-27150507
電腦編號◎575003
ISBN◎978-957-33-3521-4
Printed in Taiwan
本書定價◎新台幣130元/港幣43元

● 皇冠讀樂網：www.crown.com.tw
● 皇冠Facebook：www.facebook.com/crownbook
● 皇冠Instagram：www.instagram.com/crownbook1954
● 小王子的編輯夢：crownbook.pixnet.net/blog